U0114587

顧曲談

羅灃銘 著

朱少璋 校訂

羅灃銘（約二十年代）

顧曲談

作　　者：羅澧銘

校　　訂：朱少璋

責任編輯：張宇程

封面設計：涂　慧

出　　版：商務印書館 (香港) 有限公司

　　　　　香港筲箕灣耀興道 3 號東滙廣場 8 樓

　　　　　http://www.commercialpress.com.hk

發　　行：香港聯合書刊物流有限公司

　　　　　香港新界大埔汀麗路 36 號中華商務印刷大廈 3 字樓

印　　刷：美雅印刷製本有限公司

　　　　　九龍觀塘榮業街 6 號海濱工業大廈 4 樓 A

版　　次：2020 年 6 月第 1 版第 1 次印刷

　　　　　© 2020 商務印書館 (香港) 有限公司

　　　　　ISBN 978 962 07 5837 9

　　　　　Printed in Hong Kong

版權所有　不得翻印

目　錄

重刊《顧曲談》二三事

朱少璋

一

自粵劇列入聯合國教科文組織的《人類非物質文化遺產代表作名錄》成為世界級非遺項目後，越來越多人重視粵劇，而相關的研究也越來越多；讀者和研究者對相關的文獻材料，需求甚殷。只是要接觸珍貴的文獻材料，殊不容易。誠如周丹杰、李繼明在〈香港大學所藏粵劇劇本文獻概述〉中說：

> 香港地區存留的近、現代以來的粵劇文獻更為豐富，是研究粵劇發展歷史的重要實證。但另一方面，由於這些資料尚未得到系統整理與編目披露，研究者想要利用，還不是很方便。
>
> （《文化遺產》第四期，二〇一五年）

極為珍罕的文獻或原材料當然借觀不易，一些瀕近絕版的舊

著作，也不容易讀得到。舊著作數量少而流通不廣，對讀者和研究者而言，都十分不便。因此，有計劃地重訂重編重刊一些經典著作，是有必要而有意義的事 —— 羅澧銘的《顧曲談》正是值得而且需要重刊的經典著作。

《顧曲談》是研究早期粵劇、粵曲、粵樂的重要參考專書，出版逾一甲子，已然絕版，而庋藏於香港中央圖書館的兩冊，亦列為參考書籍，只供館內使用，不能外借。大學圖書館亦只有香港中文大學（藏一冊）及香港大學藏有此書（藏兩冊），藏書僅供該校師生使用。

二

羅澧銘（一九〇三 —— 一九六八），筆名塘西舊侶、蘿月、憶釵生、三羅後人、禮記。廣東東莞人，香港名中醫羅鏡如之子。羅澧銘十四歲隨何恭第習古典文學，並入讀聖士提反中學，十九歲出版四六駢文小說《胭脂紅淚》，翌年從商，仍筆耕不綴，常以筆名「憶釵生」發表文章。一九二四年八月與何筱仙、黃守一等人合辦《小說星期刊》。一九二八年八月與孫壽康合辦《骨子》，刊物以消閒為主，甚受讀者歡迎。一九五六年起，羅氏以筆名「塘西舊侶」在《星島晚報》連載名作《塘西花月痕》。羅氏多才多藝，曾辦報、編雜誌、撰稿、

出版，一生對文字不離不棄。他與人合辦的三日刊《骨子》，是上世紀二十年代後期至三十年代的暢銷小報，在香港早期報業史上有一定地位。上世紀二十年代羅氏參與編刊的《小說星期刊》，是香港新舊文學交替時期的重要文學刊物，是香港新文學研究的重要文獻，他在《小說星期刊》上發表的〈新舊文學之研究和批評〉，也是研究香港早期新文學不能繞過的重要材料之一。羅氏筆鋒甚健，常於報端撰稿，上世紀五十年代他在《星島晚報》連載的《塘西花月痕》即有一千二百多篇，洋洋巨構，一九六二年羅氏把連載稿整理出版，成為當時的暢銷書。《塘西花月痕》記錄了不少香港掌故以及塘西風月歷史，出版半世紀以來，都得到讀者的重視。

羅氏雅好戲曲，亦精通戲曲，對廣東粵劇、粵樂，興趣尤深。他既觀劇聽曲，又同時評論劇曲，下筆有理有據，而且旁徵博引，寫的都是高素質而認真的戲曲評論，絕非捧角吹噓之文字。上世紀五十年代，羅灃銘在《星島晚報》連載了一系列戲曲專題文章，專欄名為「顧曲談」，取「曲有誤，周郎顧」的典故，以「行家」身分撰文，寫戲曲、音樂、掌故、名伶，內容十分豐富。一九五八年他把部分連載稿整理出版，書名沿用專欄名稱 ——《顧曲談》。

據羅氏在《顧曲談》序言中「因念是書在報章發表，將達三百續」的說法，可知當年在報上連載的「顧曲談」有近三百篇作品，而最終輯入《顧曲談》而成書的，卻只有二十篇。參

看《顧曲談》原書的版權頁，得知此書應是「《顧曲談》初集」，那是說，羅氏是有意為此書出版續編的。再看他在〈新春佳節應時戲曲談〉一文中的按語：「拙著原有〈六國大封相的源源本本及其大變遷〉一文，將於《顧曲談二集》發表。」可知他確實曾經計劃出版「二集」的，至於為何沒有成事，則原因未明。雖然《顧曲談》只收錄了二十篇文章，但這輯作品畢竟是羅氏親自編選的，在未見其餘遺珠之前，這輯由原作者自選的珍貴文字材料，相信仍有保留、重刊的價值。更何況，這二十篇文章所涉及的範圍甚廣，相信羅氏在選訂文章時，當下過一番心思。《顧曲談》有四篇談粵劇歷史源流的文章，作者在文中縷述粵劇、粵曲的演變，又詳談行當角色以及正本鬮頭，為早期粵劇保留了珍貴的記錄。此外，有九篇談歌曲及音樂的文章，廣涉聲線、唱腔、南音、八大曲、樂師、樂器以及舊式歌壇的人和事，都是專業而詳贍的材料。三篇談大八音班、傀儡戲以及已失傳的特色表演「打真軍」「三上吊」，都是重要而較少人談及的專題。四篇談名伶的專文詳細而客觀地評價了祁筱英、吳麗君、林家聲和白雪仙的表演特點，亦極具參考價值。

　　說到《顧曲談》的參考價值，以下再為讀者舉兩個例子。今天有不少人誤以為粵劇中的「正本」是主要演員演的重頭戲，其實都是望文生義或措詞不小心之過。《顧曲談》的〈正本鬮頭及其他〉就清楚說明了這個問題。「正本」原指日戲，

由班中次要演員負責;「齣頭」原指夜戲,由班中主要演員負責。此文還詳細記載舊式粵劇搬演正本及齣頭的具體情況,包括角色安排、搬演劇目、曲牌音樂。種種粵劇傳統,羅澧銘筆下寫來,椿椿件件,如數家珍。這些內容對研究早期粵劇,極有幫助。又例如書中一篇〈八大曲取材及唱工的變遷〉,縷述八大曲的源流、內容及特色,羅氏在文中引錄了一段〈百里奚會妻〉的唱詞,這段帶口白的唱詞羅氏稱之為「原曲」。筆者翻查個人收藏的二十年代高鎔陞八大曲鈔本,也沒有羅氏引錄的口白部分,估計羅氏掌握的「原曲」,應是另一個早期的近源版本,值得研究者注意。

三

本書以一九五八年一月初版的《顧曲談》為底本,重新編訂。筆者為此書作了必要的校訂,除統一部分異體字、統一使用新式標點以及改訂錯別字外,又刪去原書中所附的幾則廣告。全書版式則由直排改為橫排,並為若干字詞作簡注,方便讀者理解句意。原書引錄資料有錯誤者,筆者經審慎查證後作改訂,並以簡注交代。此外,筆者參考羅氏在序文中提及的分類標準,重組本書二十篇文章的排序,改動既符作者原意,亦便閱覽。原排序與新排序對照如下:

原排序（一九五八年一月初版）	新排序（本書）
羅灃銘序	羅灃銘序
一：粵劇源流與粵曲演變	**第一輯：歷史・源流（即「戲劇」類）**
二：練聲方法與問字求腔	粵劇源流與粵曲演變
三：十行腳色歌喉雜談	十行腳色歌喉雜談
四：正本齣頭及其他	正本齣頭及其他
五：新春佳節應時戲曲談	新春佳節應時戲曲談
六：棚面師父十三手	**第二輯：歌曲・音樂（即「歌曲」類）**
七：大八音班的技巧與組織	練聲方法與問字求腔
八：洋琴考證與玩奏技巧	棚面師父十三手
九：梵鈴（小提琴）拉雜談	地道粵曲 —— 南音
十：三絃在南北樂壇的地位	五十年來省港著名師娘
十一：廣府、潮州及外國傀儡戲	八大曲取材及唱工的變遷
十二：地道粵曲 —— 南音	歌壇滄桑錄
十三：五十年來省港著名師娘	洋琴考證與玩奏技巧
十四：八大曲取材及唱工的變遷	梵鈴（小提琴）拉雜談
十五：歌壇滄桑錄	三絃在南北樂壇的地位
十六：「打真軍」與「三上吊」	**第三輯：雜錄・散記（即「雜俎」類）**
十七：祁筱英復出 —— 提倡唱、 　　　做、念、打、藝術	大八音班的技巧與組織
	廣府、潮州及外國傀儡戲
十八：吳君麗勤有功戲有益	「打真軍」與「三上吊」
十九：薛派薪傳弟子林家聲	

原排序（一九五八年一月初版）	新排序（本書）
二十：白雪仙示範《牡丹亭》	第四輯：評論・分析（即「顧曲散評」類）
	祁筱英復出 —— 提倡唱、做、念、打、藝術
	吳君麗勤有功戲有益
	薛派薪傳弟子林家聲
	白雪仙示範《牡丹亭》

四

《顧曲談》的文章多以交代客觀事實為主，然亦有部分內容涉及對演員或歌者的評價，羅氏在序文中說：

> 對藝術不忠實，馬虎從事以「欺台」，更要仿春秋「責備賢者」之意，率直加以批評。

羅澧銘在書中提出的批評或讚賞都是個人意見，讀者不妨在細讀理解後，再判以己見並參考更多相關的材料，斟酌採納。筆者編訂此書只求完整地重現原書的原文原意，無意為作者提出的種種批評作隱諱或調節，套用一句老話：這些部分只反映原作者當時的個人看法，並不代表出版單位或筆者的立

場。所謂「各言其志」，達理通情的讀者一定都能明白箇中
意思。

<div align="right">

朱少璋

二〇一九年九月二十二日

寫於香港浸會大學東樓

</div>

《顧曲談》初版書影。作者署名「禮記」。

（有著作權・翻印必究）

顧曲談（初集）

・定價港幣一元・

著作者：禮記 羅澧銘

香港大道中二七九號二樓
郵箱：上環三四七九號
電話：四四〇一二八

印刷者：星島日報承印部
香港灣仔道一七七號

總代理：張輝記報局
香港利源東街五號
電話：三三九六五

分銷處：各大書局報攤
一九五八年元月初版

《顧曲談》初版版權頁，上有「初集」字樣。

五十年代《星島晚報》專欄「顧曲談」的刊頭。
專欄由羅澧銘執筆。

原書序

　　余少耽戲曲藝術，及長，更喜與藝人交遊，時聆菊部[①]新聲，復領李謨[②]雅教，耳濡目染，忽忽數十寒暑，亦既嗜之成癖矣！槧鉛之暇[③]，以顧曲遣有涯之生，讀李笠翁先生《閒情偶寄》[④]，胡翼南先生《梨園娛老集》[⑤]，心竊慕焉，不揣謭陋[⑥]，東塗西抹，發抒管見，撰《顧曲談》，刊《星島晚報》「娛樂版」，以就教於高明。猥蒙知音人士不棄，囑印單行本，因念是書在報章發表，將達三百續，當時拉雜成篇，絕無系統可言，弗若分門別類，分集刊行，大致別為「戲劇」、「歌曲」、「雜俎」三

① 「菊部」，指梨園專業。傳說宋高宗時內宮有菊夫人，善歌舞，精音律，宮中稱為「菊部頭」。

② 李謨，唐代開元年間人，善吹笛，唐玄宗時官辦梨園的樂工。

③ 槧，木板片；鉛，鉛粉筆，是古代書寫文字的工具。「槧鉛之暇」就是寫作中的閒暇時間。

④ 《閒情偶寄》，明末李漁著，此書是一部戲曲理論專著。

⑤ 《梨園娛老集》，清末民初胡禮垣著，書中有詠梨園人事之作。

⑥ 「謭陋」，即淺陋。

種，皆約略溯其源流，兼考證樂器出處，以供參考。

　　屬於「戲劇」方面，計有：〈粵劇源流與粵曲演變〉、〈十行腳色歌喉雜談〉、〈正本齣頭及其他〉、〈新春佳節應時戲曲談〉等篇。屬於「歌曲」方面，包括「樂器」計有：〈練聲方法與問字求腔〉、〈棚面師父十三手〉、〈地道粵曲 —— 南音〉、〈五十年來省港著名師娘〉、〈八大曲取材及唱工的變遷〉、〈歌壇滄桑錄〉，以及〈洋琴考證與玩奏技巧〉、〈梵鈴（小提琴）拉雜談〉、〈三絃在南北樂壇的地位〉諸篇。「雜俎」方面，計有：〈大八音班的技巧與組織〉、〈廣府、潮州及外國傀儡戲〉、〈「打真軍」與「三上吊」〉各篇。

　　此外選錄「顧曲散評」四篇，標題：〈祁筱英復出 —— 提倡唱、做、念、打、藝術〉、〈吳君麗勤有功戲有益〉、〈薛派薪傳弟子林家聲〉，區區之意，竊以為：粵劇日走下坡，消失大部分觀眾，事實具在，固不必「諱疾忌醫」。挽狂瀾於未倒，植藝苑之新葩，尤須灌輸新血，發掘後起之秀，鼓勵之，扶掖之，責無旁貸，端在我輩 —— 站在觀眾地位，抱持擁護粵劇之熱誠。至於「壓軸」一文〈白雪仙示範《牡丹亭》〉，蓋余尤有說焉：余撰顧曲文章，只是側重後起人才，歷向對於「紅伶」甚少吹捧。一者：紅伶聲價重，地位高，藝術優越，自是份所當為，實無吹捧之必要；相反而言，對藝術不忠實，馬虎從事以「欺台」，更要仿春秋「責備賢者」之意，率直加以批評。二者：紅伶常自恃聲價重，地位高，喜諛詞，惡忠告，認輿論殊

不足重輕，甚至變本加厲，蔑視社會人士，吾人又何必浪費筆墨？吹捧紅伶唯一例外，便是態度嚴肅認真，一切以藝術為前提，博採廣諮，有超羣軼倫之表現，則吾人職責所司，豈能膠柱鼓瑟⑦，一概而論，抹煞事實？比年來，白雪仙致力文藝術，頗起「示範」作用，「破例」以此文殿吾書，知音士女，儻不以吾為阿其所好乎？

本書出版，悼念卅五年亡友平愷薛覺先五兄逝世一週年⑧（十月卅一日）⑨，並有感於粵劇田地，日就荒蕪，後繼難得其人！薛氏生平，對戲劇電影藝術之貢獻，蔚為「一代宗師」，僉稱⑩「萬能泰斗」，除獻身劇藝之外，更致力社會福利慈善事業，興辦「覺先平民學校」，造福失學兒童；扶植藝苑俊秀，領導八和會館，栽培「八和」子弟；以至待人接物，亦悉本至誠，仗義輕財，存終存始，只求良心之所安，絕非「沽名釣譽」者可比。舉一個例：逝世首夕，點演其首本戲《花染狀元紅》，病魔突擊，體力不支，照劇情演出，跪地起身時，雙腳搖擺不定，同場藝員，見神色有異，連忙上前攙扶，一再受其苛斥，

⑦ 「膠柱鼓瑟」，將瑟的弦柱黏固後彈奏，就無法彈出高低的音調。比喻做事拘泥而不知變通。

⑧ 薛覺先於一九五六年十月三十一日逝世，羅氏的《顧曲談》於一九五八年一月出版。「悼念卅五年亡友」一句意思是羅氏認識薛覺先三十五年。

⑨ 括號內的補充說明是原作者羅澧銘手筆，下同，不另注。

⑩ 「僉」，眾人、各人。「僉稱」就是「眾稱」的意思。

定要唱完最後幾句「滾花」；煞科落幕，仍不肯「入場」，必須向觀眾「謝幕」後，才算職責完成：生具藝術天才，死亦忠於藝術，其嚴肅認真之態度，誠堪為後輩楷模。聯想所及：本屆「八和」演「大集會」，十二月九日，新馬師曾、芳艷芬合演《胡不歸》〈慰妻〉，按照往昔伶人習慣，「大集會」多演本人「首本」戲，倍見精彩，但若干年來，「新馬」最喜歡點演薛氏之「開山」戲，以表示繼承「伶王」寶座（？），有志向上，本未可厚非。如能保持嚴謹作風，吾人站在觀眾立場，得飽耳福，亦正歡迎之不暇，可惜結果完全相反！「新馬」演戲歷向「兒嬉」，永遠忘記曲本（薛氏對於所有劇本曲白，一經演出後永不訛舛刪改），不論任何家絃戶誦之名曲亦一樣「爆肚」[11]，是晚之「慰妻」一闋，忘記得一乾二淨，加添許多「不乾淨」口白，整個戲之氣氛為之破壞，使人越聽越氣憤。新馬更有一種「無可寬恕」之惡習慣：與芳艷芬演《紅鸞喜》一幕，因對方是「道姑」一角，新馬便「借題發揮」，大談「道友」之「光榮史」，以誇示於觀眾之前（或許已忘記「吸毒」是犯法之勾當？），偶一為之，吾無間言，而此君習慣成自然，差不多每套劇本，稍有機會便「扯科諢」[12]，殊屬討厭！又如前者演《拉車被辱》，及所演其他劇本，猥褻「口白」，衝口而出，弄到輿論譁然，提倡「粵劇清

[11] 「爆肚」，在台上不依劇本指示而即興唱做的意思。

[12] 「扯科諢」，演員在台上營造詼諧逗趣的氣氛。

潔運動」，迎頭痛擊，此風稍戢^⑬；近者故態復萌，余忝屬興論界一份子，決不能安於緘默。因為演劇如球賽，必須全體鼎力合作，一個「破壞份子」，可能影響全體，尤其是演對手戲之藝員。余嘗冷眼旁觀，「新馬」參加「新艷陽」，好幾次「扯科諢」，俱為芳艷芬迅速「插白」，阻止其繼續說下去。芳艷芬是盡忠藝術之戲劇工作者，當不願意受其牽累。即如〈慰妻〉一幕，因新馬之「爆肚」亦為之興致索然，缺乏精彩；反觀次夕關德興與吳君麗合演《平貴別窰》，關德興演來「認真」，連帶吳君麗亦出色當行，試想以一個「初出茅廬」之吳君麗，怎可與「高據后座」之芬艷芬相提並論？但事實上兩相比較，吳君麗確能發揮情緒，給予觀眾良好印象，理由十分顯淺：對手演出「戲假情真」，自己如設身處地，定要「迎頭趕上」耳（雖然兩人演來仍有小疵：關德興有幾句曲白，應該「催快」，頗嫌其遲慢；吳君麗之中州音「念白」，未盡純粹；不過「情緒」甚佳，所謂「戲假情真」，才是「上乘工夫」）。

　　一得愚見，貽笑大方；百爾君子，起而教之，則幸甚！

<div align="right">

禮記羅灃銘序於香江^⑭

一九五七年十二月中旬

</div>

⑬　「戢」，收斂的意思。

⑭　「禮記」是羅灃銘的筆名。

，殘鳳時展！又如商者演「拉卓被爭」，是所演其他劇本，獨幕「口白」，沖口而出，弄到奧論嘩然，提倡「粵劇清潔運動」，迎頭痛擊，此風稍殺，近者故態復萌，余喬屬粵論界一份子，決不能安於緘默。因爲演劇如球賽，必須全體鼎力合作，一個「破壞份子」，可能影響全體，尤其是滿對手戲之藝員。余嘗冷眼旁觀，「參加」新艷陽，好幾次「扯科譁」，俱爲方艷芬迅速「挽白」，阻止其繼續說下去。芳艷芬是戲忠藝術之戲劇工作者，當不顧遭受其牽累。即如「慰妻」一幕，因新馬之「爆佳」亦爲之興致索然，缺乏精彩；反觀次夕關德與與吳君麗合演「平貴別窰」，關懷與濱來認眞」，連帶吳君麗亦出色當行，試想以一個「初出芽廬」之吳君麗與方艷芬相提並論？但事實上兩相比較，定要「迎頭趕上」耳。（雖然兩人演來仍有小疵：關德與有幾句曲「截假情眞」，自己如設身處地，吳君麗能發揮情緒，給予觀衆良好印象，理由十分顯淺：對手演出白，應該「催快」，頗嫌其遲慢；吳君麗之中州晉「念白」，未盡純粹，不過「情緒」甚佳，所謂「戲假情眞」，才是「上乘工夫」。

一得愚見，貽笑大方，百劖君子，起而教之，則幸甚！

禮記羅澧銘序於香江。

·3·

一九五七年十二月中間

本書悼念
薛覺先先生逝世一週年

《顧曲談》初版內頁。此書出版與悼念薛覺先有關。

第一輯

歷史・源流

粵劇源流與粵曲演變

　　粵劇雖屬於「地方性」戲劇，但由於地理歷史的關係，加以粵人富於革新性，從戲劇本身改良起，推展到服裝，佈景，曲藝，鑼鼓等，凡足以增加觀感視聽之娛，無不銳意整頓，脫離皮簧劇而成為獨立的社會藝術，駸駸乎與京劇相頡頏[①]，一南一北，儼然對峙之勢。粵劇與京劇（即平劇）[②]，實異源而同流，宗尚崑曲，湖北人攤手五，雍正年間，在佛山大基尾，以崑曲教授紅船子弟，創立瓊花會館，那時粵班的組織，規模近於漢班，便是受到攤手五的影響。道光初葉，粵劇為適應潮流，突然趨向皮簧，皮簧即梆子及二簧，今之唱家，必須熟諳梆簧的唱法，才算學到基礎工夫。梆子本是「秦腔」，由四川名伶魏長生創始於京師，風靡一時，京伶爭相仿效，竟與秦腔同化。二簧即安慶花部，也就是安徽班的曲調，皖伶高朗亭，以二簧及京腔秦腔，稱為「三慶班」，用「京師亂彈」作號召，

① 「頡頏」，實力不相伯仲之意。

② 括號內的補充說明是原作者羅澧銘手筆，下同，不另注。

他們真會巧立名目，把「皮簧」叫做「亂彈」③，和現在名伶創立新腔差不多，可知標奇炫異，古今同出一轍（另有一說，則謂「亂彈」名詞，出自守舊派的譏諷）。粵人的民族性，喜革新，肯創造，務敏捷，尚新奇，因崑曲過於雅緩，拘守繩墨，是搢紳士夫們的貴族化娛樂，梆簧剛巧相反，質樸風趣，詞句通俗，腔調單簡，充份發揮自由思想，不啻是平民化的娛樂，所以大行其道。在梆簧泛濫入粵的時代（約為道光年間），初仍保留一部分崑曲，除梆簧以外，西皮（即四平調）亦甚盛行。到底梆簧是民間野生藝術，趣味大眾化，拔幟影幟，將崑曲地盤佔而有之，雅部崑曲，日就衰微，實緣本質結構上不及梆簧，優勝劣敗，天演公例④，皮簧日益鼎盛，仍踵事增華，兼採秦梆，漢劇，崑弋，各地的腔調，含英擷藻，合為一致，也是值得稱道的。比年以來，梆子似漸不為時尚，二簧亦變本加厲，小曲則喜用時代曲，甚至外國流行歌曲，此種演變的現象，是優是劣？目前尚不能遽下定評，但粵曲在日求改進中，卻是無可諱言的事實！

粵劇初期腔調，大致不外「牌子」、「小曲」、「梆子」、「二簧」、「西皮」五種：「牌子」為崑曲餘緒，如〈點絳唇〉、〈雁兒落〉、〈水仙子〉、〈普天樂〉、〈耍孩兒〉等，近來戲場中間有採用，淘汰了亦不少；「小曲」若〈柳搖金〉、〈柳青娘〉、〈石榴

③ 「亂彈」一作「戀檀」。
④ 「天演公例」，指「物競天擇，適者生存」的道理。

花〉、〈罵玉郎〉、〈到春來〉等，比較古雅一點，在戲曲中屬於點綴品，猶是諸宮調與小調之意，頗堪撩人耳鼓；「梆子」乃漢劇遺響；「二簧」挹徽調清芬；「西皮」想是「四平」之訛音，「四平」卻有一件奇跡，仍舊保存原始腔調，不特粵劇平劇如此，即全國各省歌劇，聲腔大同小異，這是值得特別一提的。更看粵劇梆簧，與平劇梆簧，始相近，習相遠，便是一個最好的例證。粵曲拍和，本以絃為主樂，提琴，月琴，三絃，簫笛副之，而以鼓板作節拍，較絃標準，分「合尺」線，纏綿悱惻的曲調屬之；「士工」線，中正和平的曲調屬之；「上六」線則表露幽怨的情緒，究其本質，簡直和京劇無殊，後來粵曲先由本質上演變，繼以外調相融合，迄至現在，創作新聲，自製曲譜，有識之士，批評粵劇之優點在善變，而其危機亦在多變，多變則濫，流弊難免；本質易漓，基礎動搖，這也是值得吾人注意的一件事。至若膠柱鼓瑟，提倡復古，主張以「中州音」演唱（即戲棚官話）不能夠全部皆唱平喉，嗓腔混合，無復小生、小武、武生、末腳、大花面、二花面之分，竊以為粵劇既屬於「地方性」戲劇，字腔聲韻，明白通俗，由束縛進於自由，由質樸進於活潑，無疑地已達到漸近自然的境界，上述弊端，在本質上另一方面言，轉形退化，固屬十分惋惜，權衡重輕，捨短取長，似亦未可厚非，但左撇霸腔之淘汰，牌子古調之失傳，無可否認，這是粵劇界的損失，若嘆古調不為時尚，則有關曲性沉悶，與現代輕快之風相左，這與歐美盛行爵士音樂，有同慨焉。

十行腳色歌喉雜談

　　粵劇十行腳色，承襲漢劇：一末、二淨、三生、四旦、五丑、六外、七小、八貼、九婦（「婦」亦作「夫」，大抵取其簡寫，這是戲人習慣，因其音範無甚差別）、十雜。班中老叔父，當尚記憶，年代既久，變遷日多，考粵班全盛時代，各種腳色配齊，缺一不可，名單有如下列：武生、小武、花旦、武旦、正旦、貼旦（按：貼旦乃正旦之副，簡作「占」，崑劇貼旦，多飾年輕女子，及十餘齡的男童）、正生、總生（按：總生亦名「開面總」）、公腳、小生、婆腳（亦名夫旦）、大花面、二花面、六分（按：六分中有「六分頭」，本屬二花面之副，初時開面，還露出額際的本來面目，有十分之四，故謂之「六分面」；此處之開面，不是開面飾古人，而是角色本身之開面，等如大花面，或男丑鼻端搽粉，謂之白鼻哥）、男丑、拉扯（即男丑之副，多數老倌的必經階段，做完「手下」則陞「拉扯」，學花旦則做「堂旦」，俗稱「梅香」），腳色之多，即京班亦有所不逮（按：京劇分四行：生行有「老生」、「武生」、「小生」；旦行有「正旦」，即「青衣」、「花旦」、「老旦」、「武旦」；淨行有「銅鎚」、「架子」、「武淨」；丑行有「丑」、「彩旦」，或稱「丑旦」、「武丑」），腳色

之中，除少數不需行歌，如武旦女丑等外，大都有其特徵的歌喉，有時雖相似而實非，蓋界線分明，不容稍混。歌喉相似的，若武生、小武、二花面等角色，小武宜高亢而露鋒芒，大有慷慨激昂之概；武生則左撇喉肉喉並用，好使「牙音」，是以英氣勃勃，有如小武，沉着穩鍊，有類總生，無論「唱」、「白」，均宜稍斂鋒芒，以襯托老年人身份，與小武之年少氣盛者不同；二花面行腔，略如小武，惟忽高忽低，難以捉摸，還要充份表露粗豪猙獰氣象，是歌喉中最吃力的一種，所以唱二花面的喉，不免影響「沙破」，擅演《五郎救弟》的小武東生，也是由二花面出身。公爺創演《棄楚歸漢》，掛鬚飾韓信，東生開面飾楚霸王，〈烏江自刎〉一場，唱做俱優，至今梨園中人，猶多稱道不置。旦喉有「花旦」、「正旦」之別，花旦喉亦稱「子喉」，必須清脆嬌嫩，古代女性以嬌羞為矜貴，故不論「歌」與「白」，應有半吞半吐，宜喜宜嗔之態。正旦飾演年紀較老的婦人，喉音蒼老而寬闊，行腔古拙而無多大變化，貼旦與正旦大同小異。老喉有「公腳」、「大花面」等角色，大花面的喉底，看似「霸腔大喉」，其實還是「老喉」底子，不過帶些沙音，以形容其人的奸詐，表露奸雄本色；行腔略高於「公腳」，大抵公腳唱用「合」字，大花面多唱「士」字。自從小武周瑜榮，號稱「笛仔榮」，反串大花面去曹操一角，用笛仔唱二簧霸腔，伶人始步其後塵，維時約在民國十五六年左右，以前名角如公腳孝、小生聰、小生福等，均曾反串大花面，無不墨守成規，以老喉唱出，罕有用霸腔大喉的，可為明證。公腳一角，在往日戲場，頗佔重要

地位，公腳本身的首本戲，也有好幾齣。公腳喉自以沉着古樸為上乘，行歌之際，所形容的情景，比別種歌喉繁多，能夠傳達曲中情緒，實非易事，可稱歌喉中最難求工的一種。有時在一劇過程中，忽而喜，忽而悲，或富貴，或貧乏，莫不以聲容為之描寫，歌喉自當隨之變化。某名宿有周郎癖[1]，行歌垂六十年，嘗舉其經驗告人：「歌喉以公腳為最難，別種歌喉嗓音嘹亮，則可收事半功倍之效，獨公腳喉還須下一番苦幹，方能有相當造詣。」他並談論唱工問題，如肯痛下苦工夫，雖天賦稍差，亦無大礙，這就是內行人所稱的「工夫喉」。以上是某名宿的經驗之談，過來人語，當屬可靠。又戲班以武生作領班，而八音班則以公腳領班[2]，可知公腳實居要角之列。生喉有總生、正生、小生幾種：總生飾中年人，唱工介乎「武生」、「小生」之間，饒有瀟灑安閒之致。正生腔如總生，從前多飾帝王一類人物，故比較沉着富麗。小生多飾青年士子，宜帶有書卷氣（小生具此優點，殊不多見，蓋本身不是讀書種子，不易有韶秀氣質，若小生聰小生福等，簡直俗不可耐，其他又犯寒酸之弊），唱工則風流倜儻，清脆鏗鏘，所走多高字尖音，微帶鼻音，稍運用肉喉，則受人詬病，如小生聰中年所歌，時人謂非「生喉正宗」，類似總生，因其多帶肉喉之故，若單以肉喉而論，小生聰

[1] 周瑜精通音律，「曲有誤，周郎顧」，而成語「顧曲周郎」即泛指精通音樂戲曲的人。文中說「周郎癖」，是某人對音樂戲曲有極深厚興趣的意思。

[2] 「八音班」，詳參本書〈大八音班的技巧與組織〉一文。

實可稱為「神品」，白駒榮尚瞠乎其後。婆腳飾高年婦人，不效旦喉發音，故班中有「夫旦唱男喉」一語。至於丑角一行，無特徵歌喉，只求詼諧動聽，做作突梯滑稽③，便已盡丑角之能事了。

③　突梯，沒有尖角，圓滑的樣子。滑稽，圓轉自如的樣子。本是形容人處事圓滑，隨俗推移。今多用來形容人言語風趣。

正本齣頭及其他

　　廣東地廣人稠，戲班亦各具地方色彩，互樹一幟，較出名的如廣府班、潮州班、高州班、惠州班、瓊州班、陽江班，戲曲音調雖不同，取材大致摭拾稗乘野史 [①]，民間故事，而各有「傳統性」的規矩，不容違背破壞，其中儘有值得一述的，茲舉惠州班為例：「花旦王」千里駒，初在惠州班出身，學做小武，藝名「大牛駒」，這件事很多人知悉，不過惠州班和廣州班，有幾點習慣顯著不同，廣府人看來，一定覺得很奇怪。他們每一角式，皆在腰際懸掛一個牌，寫明扮演的人物，以便觀眾認識，又每場腳色未上場之前，必先令檢場人（由雜箱充當，廣府班則有「提場」，通知老倌準備出場）敲銅鉦（俗稱「單打」），繞場一遍，然後腳色始登場。演至皇帝晏駕 [②]，皇后羣臣，皆免冠脫朝服，披髮舉哀，這一點禮節儀注，非常講究，廣府班向來對於宮庭制度，茫然不懂，禮失而求之野，觀此益信。廣府蔚為省會，先佔地利，廣府班日形發達，巍然為粵劇

① 「稗乘野史」，指記載民間軼聞瑣事的書，內容與正史有別。

② 「晏駕」，古時對帝王死亡的諱稱。

代表，與北劇分庭抗禮。本來粵劇組織之完備，角色職務之分配，戲班規例之頒行，有如金科玉律，井井有條不紊，即以戲班「行頭」而言，在「拉箱」之前夕，後台貼一張「行頭紙」，佈告「拉箱」何處，及明早集合地點，如碼頭車站之類，舟車以何時開行，衣雜箱等職事人員，早已收拾妥當，雖一口釘一張紙之微，從來沒有遺漏，俗諺云：「執輸行頭，慘過敗家。」戲班行頭之嚴整，為任何一種行業所不及。至於老倌方面，不拘大小，對觀眾固不敢欺台，即使臨時抱病，亦要扶病出來，或睡在帆布床上，由「手下」抬異過場，證明不是詐病賈欺。演技更不能敷衍塞責，例如飾府尹登堂，要作上落堂階之狀，登階時四步，落時多一步或少一步，觀眾即譁然指摘，聽說南番順各縣很多鄉鎮，若佛山、沙灣、坪州等處地方人士，很懂得看戲，唱做稍失規矩，便會「擠台」[③]；又若石灣以陶器馳名，石灣公仔多取古人作像，老倌開面不對「面譜」，甚且以果皮蔗渣拋擲身上，倒是司空見慣之事。劇本分為正本、齣頭，節目繁多，相信現在下一輩的老倌，聞所不聞，真有「數典忘祖」[④]之譏。

　　「正本」即是日戲，夜戲叫做「齣頭」，「齣」字與「出」字通，第一晚開台的例戲，節目大致如下：（一）《祭白虎》，班中稱為「破台」，又名「跳財神」，演玄壇（即財神）伏虎故事，玄

③　「擠台」，即觀眾不滿意演出而喝倒彩。

④　「數典忘祖」，記述過去禮制歷史時，卻忘掉祖先原有的職掌。

壇（幫二花面）黑盔甲，外加黑袍，開面執單鞭，鞭上繫一串
小炮仗，燃着後沖頭鑼鼓出場，以生豬肉片餵白虎（飾演者：
包尾五軍虎 ── 角色名稱），隨以鐵鍊鎖虎頸，跨上虎背，倒
行入場。凡是新建築的舞台，必演是劇擋煞，倘別班已經演
過，則不必再演了。（二）《八仙賀壽》，班稱「碧天」，由牌原
名〈新水令〉，頭一句「碧天一朵瑞雲飄」，習慣就叫「碧天」，
以正小生去呂洞賓，正男丑去李鐵拐，大淨去漢鍾離[5]，大花
面去張果老，公腳去曹國舅，第三小生去韓湘子，正旦去何仙
姑，貼旦去藍采和，藍采和原是男仙，惟班例用貼旦飾演，
裝扮與正旦同，全套用「高腔」牌子及說白，很少人聽得懂。
（三）《六國封相》，班稱「開台」，全班優伶大會串，相傳是劉
華東根據崑曲《金印記》改編，為粵班最先創作，演齊楚燕韓
趙魏六國合縱拒秦，拜蘇秦為相，衣錦榮歸故事。（四）（五）
（六）三個節目，是三齣崑劇，劇目無一定，當時最流行的為
下五齣：（一）《釣魚》，又名《黑袍訪白袍》，演尉遲恭訪薛仁
貴故事；（二）《訪臣》，演宋太祖訪趙普故事；（三）《送嫂》，
即關公送嫂故事；（四）《報喜》；（五）《祭江》，演王十朋祭江
故事。配角分別主演，不用大鑼大鼓，只用饅頭鼓及綽板，上
手拉胡琴，二手彈三絃。（七）（八）（九）三個節目，俱是粵
調文靜戲，又名「三齣頭」，由名角分別擔綱，多數取材「江湖

⑤　漢鍾離，即鍾離權，全真道祖師，名權，字雲房，一字寂道，號正陽子，
　　又號和谷子，漢咸陽人。因為原型為東漢大將，故又稱「漢鍾離」。

十八本」⑥，但劇本很短，或有將情節延長，名為「雙齣」或「三齣」，或加多武場改演日戲。光緒宣統年間，新劇漸興，名劇迭出，此等古老劇本，已趨於淘汰之列了。（十）「成套」，通稱「開套」，全班台柱均須登台，屬於一種武戲，大抵因（七）（八）（九）三齣均是文靜戲，故用此武劇調劑，甚類平劇的壓軸大戲，主要角色皆要擔綱，當時通行的劇本，如《全忠孝》、《有義方》、《雙狀元》等是。（十一）「鼓尾」，配角擔任，劇情多為插科打諢的喜劇，俾觀眾提提精神，往昔因城門夜閉，出入不便，演至通宵，觀眾多已看到疲倦，故只由配角包天光，全去大鑼鼓，音樂冷靜，有幾分類似「獨幕劇」，劇目大致如《送燈》、《賣胭脂》、《嫁女》、《阿蘭賣豬》、《戲叔》等是也。

第一晚例戲共十一項目，第二晚以後則減去第一至第六項，不必演封相及崑劇三齣，開鑼鼓便演粵劇齣頭，三齣已完，則繼演「開套」及「鼓尾」。曩昔各班下鄉開演，由晚間八九時開始，能演到翌早八九時才演「鼓尾」，至十時左右煞科，始為上乘名班，即所謂「三班頭」。自民國三年以後，因武角人才漸形缺乏，故廢除「打武」⑦及「鼓尾」，夜戲演至

⑥ 「江湖十八本」是十大行當的「首本戲」，至於是哪十八本，歷來有不同說法，較通行者是據麥嘯霞在《廣東戲劇史略》的說法，即：《一捧雪》、《二度梅》、《三官堂》、《四進士》、《五登科》、《六月雪》、《七賢眷》、《八美圖》、《九更天》、《十奏嚴嵩》、《十二道金牌》、《十三歲童子封王》及《十八路諸侯》，其中十一、十四、十五、十六、十七各本已佚。

⑦ 按文意推測，此處說「打武」即上文所說的「成套」。

天明即散場，拆城⑧後出入無禁，而人事漸繁，時間經濟，夜戲規定演至十二時，如遇例假或節令，才准演至通宵，主角演完頭齣便落台休息，以三四等配角擔任尾齣，俗名「包天光」。至於日戲節目，大致如下：（一）「發報鼓」⑨，班語謂之「三五七」，不知意義何指？發報鼓不是演劇，特先擊鑼鼓為前奏，有類外國的「前奏曲」，用意在催促演員化裝，並號召觀眾入座，查印度梵劇，頗與此相彷彿，梵語名為「婆羅特耶哈羅」（Pra Tya Hara）作「引避」、「約束」解，使伶官樂工結束與準備，和觀眾沒有關係的。（二）《八仙賀壽》，與開台第一晚的例戲相同。（三）《加官》，通稱《跳加官》，第一日例以正印武生登場，自從蛇公榮名重一時，聲價自高，聲明封相不坐車，正本不演加官，乃由第三武生替代，後此各班武生皆沿此例；第二日用總生，第三日用第三小武，《女加官》則用旦角。嚴長明《秦雲擷英小錄》云：「演劇仿於唐教坊梨園子弟，金元間始有院本，一人場內坐唱，一人應節赴焉，今戲劇出場，必扮天官以導之，其遺意也。」⑩如演「堂戲」，加官入場後，

⑧ 「拆城」指一九一八年十月廣州成立市政公所，負責拆卸廣州的舊城牆，將牆基改建為馬路。拆城工程前後大約用了五年時間。

⑨ 「發報鼓」，一說與京班的「開鑼」相似。

⑩ 《秦雲擷英小錄》，凡六篇，說是清代嚴長明的作品，其實嚴氏所作只四篇，而曹習庵、錢獻之各作一篇，合而成書。此書專門論述了著名秦腔藝人，均為男角旦色。引文或作：「演劇肪於唐教坊梨園子弟，金元間始有院本。一人場內坐唱，一人場上應節赴焉，今戲劇出場，必扮天官引導之，其遺意也。」類以內容亦見於《賭棋山莊詞話》。

例由衣邊卸出一馬旦，穿紅海青，戴線髻，手捧方盆，放一紅帖，致謝來賓賞封。（四）《送子》，通稱《天姬送子》，演董永與仙姬曾為眷屬，其後仙姬以子送還故事，頭一日正印花旦去仙姬，正印小生去董永（按：小生風情杞以擅演《送子》馳名），正印小武去侟役，正男丑去傘侟，第三花旦去傘女，其他第二四五六七八花旦共飾仙女；第二日則用二幫花旦小生去仙姬董永，餘類推。是劇所奏牌子，如〈仙會〉、〈出隊子〉、〈新水令〉、〈步步嬌〉、〈折桂令〉、〈江兒水〉、〈雁兒落〉、〈僥倖令〉、〈畫眉序〉、〈鎖南枝〉、〈收江南〉、〈青江引〉等，俱是崑曲。（五）《登殿》，通稱《玉皇登殿》，班稱「開叉」[11]，演玉皇登殿，命星官糾察塵凡事，除正副小武外，全班俱要出齊，演至灶君門官啟奏完畢，各星官歸本位，名為「跳天將」，第二日則單演「跳天將」一段，牌子亦全用崑曲。（六）副末開場，俗稱《進寶狀元》，班稱「打頭場」，由第三小生登場宣佈劇意，隨即演敵軍犯境，探馬報知，主帥派將迎敵，於是開始打武，班語謂之「場勝敗」，亦用崑曲牌子。（七）崑劇，（八）粵劇，略如夜場例戲。

從前各班落鄉演劇，除日戲先演「正本」外，夜戲先演「三齣頭」，然後「開套」，最後則為「鼓尾」，通常要在翌晨八九時左右，乃告「煞科」，若未及此時間而遽收場，則謂為「欺台」，

[11]　羅氏說《玉皇登殿》又稱「開叉」，但另一說法是《開叉》即《開天門》，是玉皇大帝封神的故事。《玉皇登殿》與《開叉》應是兩齣不同的戲。

喧嘩叫罵，拋擲木石果皮，毫不留情，故後來各大名班，能在省港戲院充實台腳，便不肯接聘落鄉，當紅老倌，和班主訂約，亦聲明不落鄉演劇，一者工作太認真，二者時間也太長，怎似在省港逍遙自在？於是形成「省港班」與「落鄉班」之分野，老倌亦儼然有鴻溝之界線了。本來演到「鼓尾」，全是「包天光」老倌擔任，大老倌早已落台休息，獨有一次，約在遜清末期⑫，新會荷塘鄉迎神演劇，聘到「國豐年」第一班，名角如武生靚耀、小武大和、花旦靚卓、小生盲仔倫、男丑生鬼毛，全班正印老倌，固屬當時鼎鼎大名角色，即配角也甚勻稱，故到處皆受歡迎。第一夕開演，台下連聲喝倒山大采，主會對於班中人之待遇，極為優厚，各伶俱感滿意。第二夕，「鼓尾」為《送燈》，這是一齣諧劇，蓋「鼓尾」演到最尾，觀眾多已疲倦，自當演諧劇提振精神，是夕生鬼毛笑顧各正印老倌道：人皆以「鼓尾」為散場戲，以下欄角色演出，苟且了事，我們不妨一翻新花樣，由全班正印老倌擔綱，合演《送燈》一齣，並多插橋段，延長演戲時間，藉博鄉人一笑，酬謝其優待盛意，各位贊成嗎？各人欣然接納，相率簽名於紙上為據，有爽約者從重罰金，主會聞訊，廣為宣傳，是夕人如潮湧，演至翌日上午十一時許完場，觀眾咸稱異數，許為「鼓尾大集會」云。至於《阿蘭賣豬》，在省港班作「齣頭」演出，我曾看過「周豐年」，美其名為一晚三齣頭，亦由正印老倌擔綱，記得小武靚少華小生白駒榮去六叔

⑫ 清王朝以宣統皇帝遜位而告終，故稱「遜清」。

七叔，男丑李少帆去阿蘭，花旦千里駒去其妻，武生靚新華似沒有份兒，續演兩齣似是《舉獅觀圖》及《金生挑盒》。千里駒雖以擅演苦情戲著名，但在「賣豬」一劇中，常掩口葫蘆[13]，由「扯科諢」變了大家開頑笑，此風一開，後來許多大老倌，不論在吃重場口的氣氛裏，也一樣台前戲弄，有失「戲假情真」的楷模，且亦違背戲場的規矩。中間經過薛覺先、馬師曾、陳非儂幾位，揭櫫改良粵劇，以身作則，對戲場上比較認真。近年來風氣更壞，放浪蕪詞，市井粗語，竟宣之於口，余欲無言！

⑬　「掩口葫蘆」，即掩口而笑。《後漢書》有「夫睹之者掩口盧胡而笑」之語，「盧胡」或「胡盧」是喉間發出的笑聲。「掩口葫蘆」也作「掩口胡盧」或「掩口盧胡」。

新春佳節應時戲曲談

　　往昔我國尚未頒行陽曆，每屆農曆新年，由元月初一日，以至十五日上元佳節，真可說普天同慶，及時行樂，戲院方面，由元旦以迄人日（初七），均演通宵戲，熱鬧情形，得未曾有。現在雖頒行陽曆已久，但一般民眾，對於農曆元旦，仍未能免俗，春節娛樂，依然採用「好意頭」字眼，吉祥止止，以迓春釐 ①，我亦何妨一掉筆鋒，談談新春佳節的應時戲曲，亦可見當日民康物阜，風調雨順之一斑。世俗士女，既愛好「兆頭」，戲班為迎合普遍人的心理，點演戲劇，大都用吉祥華貴的字句，如「花開富貴」……之類，如不看戲招，簡直不知內容，所演是甚麼劇本；或者是該班名劇，例須點演，劇名有近於不吉利的字眼，亦必略為更改，如「桃花送藥」改為「桃花報喜」，或「桃花送訊」，便是一例。高齡婦女，更喜歡所謂「撞戲卦」，頭一次入戲院觀劇，看看剛巧演至甚麼場口，預卜是年之幸運，假如碰到打武鬥口，或夫妻反目分離等情節，便覺心中耿耿不安，反之，若演到贈金，訂婚，或送子加官等場

① 「迓」，迎接。

口，自然心情愉快，倍加安慰，雖是跡近迷信，為識者所哂[2]，不過當時老一輩的婦女，很少受過高深教育，原不足怪詫，何況迷信心理，即泰西文明諸邦，亦同樣不能避免的。因此新春佳節期內，忌演悲劇，如《金葉菊》[3]一劇，幾乎在元月整個月時間，也不想點演，本來照字面來看「金葉菊」三個字，很是華麗堂皇，但因世俗有句流行語：「若要哭，睇《金葉菊》。」提起《金葉菊》便連帶一個「哭」字，是何等的不吉利呢？元

[2] 「哂」，譏笑。

[3] 《金葉菊》，傳統劇，屬「新江湖十八本」之一。此劇雖屬大團圓結局，但全劇大部分搬演主角的悲慘遭遇，《粵劇大辭典》有劇情簡介：張國材與林國棟同僚交好。張告老還鄉，林設宴餞別。席間林將女兒月嬌許與張子應麟為妻，張以御賜之金葉菊作為聘禮。數年後，張國材身故，家庭破落。應麟奉母命暫至岳丈家中攻讀。一晚，林月嬌與義妹周淑英在園中賞月，二人喜贊金葉菊，淑英求月嬌同侍應麟，月嬌允諾。西宮國舅區雲光，是林家毗鄰，夜窺二女私情，跳牆而下，二女驚走，遺下金葉菊，為雲光所拾。月嬌把失物之事稟告父母，其父素知雲光恃勢凌人，即命應麟與月嬌成親拜堂，免生禍端，婚後二人回張家奉母。不久，月嬌懷孕，應麟赴京應試，月嬌修書託在京的淑英照料應麟，且允成親。後月嬌產下一子，取名桂芳。一年後，淑英也產下一子，取名桂顯。區雲光久有謀取月嬌之心，查知應麟娶二妻，乃偽造書函説母病重，催應麟回家，途中截殺之。應麟冤魂不息，歸家報夢。母悲傷過度身亡，月嬌賣子葬姑，感動路過京官，贈錢葬殮，並願帶桂芳回京攻讀。月嬌修書託官把子交與淑英。不久雲光來搶月嬌，為山寨崇天保所救，月嬌與他結為兄妹，一同上山。桂芳被送入京後，一日，偶與桂顯因小事打鬥起來，淑英勸止後，讀畢家書，才知應麟已被殺，悲痛欲絕，乃稟知父親，延師教兩子。十年後，桂芳兄弟分別中文、武狀元，並説降天保，同返朝中。天保將西宮國丈暗約他起兵攻京城並願作內應之信呈奏殿上，證據確鑿，區雲光父子伏法。桂芳兄弟、母子團圓。

且「正本」日戲，例演《玉皇登殿》，以正生飾演玉皇為主角，接着則演《獅子上樓台》一類劇本。初二日演「賀壽」、「加官」、「送子」，四十年前，有《紮腳大送子》的創作，橋段比「大送子」更長，七位仙女與傘婢，皆跐蹻以示別致，煞是熱鬧。元旦夜戲「齣頭」，自然先演《六國大封相》，此劇至今仍甚通行，蓋觀眾喜其全班角色出齊，雖然唱腔多用崑曲，不容易聽懂，而觀眾看「封相」的旨趣，只是欣賞其熱鬧場面，老倌戲服，爭妍鬥麗，尾後打大番級番，尤為婦孺輩所歡迎。

查《六國大封相》一劇，與「正本」的《玉皇登殿》一樣，同屬於正生擔綱戲（從前戲班的組織確是完備，差不多每項角色，俱有其本身的擔綱戲，不論「正生」、「總生」、「公腳」、「大花面」、「二花面」等，亦有表演的機會，現在上述幾項角色除由大老倌「反串」之外，—— 例如大花面之去曹操，早已由武生開面扮演，甚至小生聰花旦余秋耀也曾串演，以資號召，—— 幾已趨於淘汰之列了）。正生扮演蘇秦，自是劇中主角，後來因武生坐車，受觀眾歡迎，才變為「喧賓奪主」，簡直視蘇秦為閒角。本來武生所飾演的，是「六國總黃門」，由六國派他做代表，歡迎蘇秦，角色顯然不甚重要。相傳「封相」出自著名訟師劉華東手筆（拙著原有〈六國大封相的源源本本及其大變遷〉一文，將於《顧曲談二集》[4] 發表），根據崑曲《金印記》改編，茲將《金印記》的〈封贈〉一幕，照錄原曲，

④　《顧曲談二集》筆者未見，翻查相關文獻目錄亦未見著錄，或未成書。

以引證「總黃門」一個角式的閒散，曲詞如下：

　　（外上）（點絳唇）鳳燭光浮，龍涎香透，停銀漏，文武鳴騶，玉珮聲馳驟。（白）出入丹墀領奏章，錦袍時惹御爐香；若非平步青雲上，安得身依日月光。吾乃六國總黃門是也：今有蘇秦，游說六國，伐秦有功，奏過六國，俱已准奏；如今在洹水設壇，拜他為「六國都丞相」，只得在此伺候：道猶未了，六國使臣早到。（眾上）君起早，臣起早，來到午門天未曉，長安多少富豪家，伏侍君王直到老，道猶未了，奏事官早到。（生上）（點絳唇）秦據雍州，龍爭虎鬥干戈後，六國為仇，縱約歸吾手。（混江龍）也是俺六國輻輳，英雄戰將，仗俺機謀：俺這裏捷音奏凱，他那裏棄甲包羞：秦商鞅昨宵個兵敗，魏蘇秦今日個覓了封侯；光明明的玉帶，黃燦燦的樸頭，把朝衣抖搜，遙拜螭頭，山呼萬歲將頭叩，願吾主萬歲，落得這千秋。（外）六國有旨到來，道卿家游說六國，伐秦有功，六國帝主，僉詞封汝為「六國都丞相」，就此謝恩！（下）（生）千歲千歲千千歲！（北村里）迓鼓感吾王寵加，寵加來微陋，赦微臣，誠恐頓首（以下由各國使臣分別封贈）（生）光閃閃金印似斗，紫羅襴御香盈袖，理朝綱相國政修，

可都是做聖明元后。（末）六國皆平，汝之大功，
（生）臣有甚麼功勞？那曾去輔主？只是兩邦敵
鬥，六國平和，六國平和，皆因是三寸舌頭。（末）
六國去後如何？（生）（後庭花）俺六國相援救，
東有齊邦居海右，南有楚國荊襄地，北有燕韓據
薊幽。俺這裏用機謀，三晉團結為婚媾，用文官，
理朝綱，國政修；用武將，經營在外州，用武將
經營在外州。（末）六國敕旨，道來留卿，在朝勾
當如何？（生）（北梧桐兒）望吾王再容再容臣奏，
這恩德無可報酬，賜微臣且暫歸田畝，俺爹娘年
老白髮滿華秋，暫告歸省侍左右，暫告歸省侍左
右。（末）六國敕旨道來，卿家孝道可嘉，准賜省
親，着教坊司整備鼓樂，頭踏，送歸洛陽宅第，
一年侍君，一年侍親，謝恩！（生）千歲千歲千千
歲！（眾合唱）（尾）錦衣榮，皆馳驟，改換青年
破損貂裘，教世態炎涼，豁開兩眸。（下）[5]

由此可知正生一角，實居主要地位，而「六國總黃門」，不過由
「外」飾演，與「末」飾齊國使臣，「淨」飾楚國使臣，「老旦」飾
燕國使臣，「丑」飾韓國使臣，「貼」飾魏國使臣，同屬閒角。粵
劇用正印武生飾總黃門，全靠「坐車」一場，表演工夫，遂致喧

[5]　這段唱詞引自《綴白裘》中收錄的《金印記》，羅氏引文中少量字詞與原文
　　略有出入，如「拜他為六國都丞相」原文作「拜授……」，「改換青年破損
　　貂裘」原文作「改換當年……」。

賓奪主吧了。新春熱鬧吉兆劇本，除《六國大封相》之外，更有《郭子儀解甲封王》及《姜子牙封相》兩齣，皆以「紗燈」、「紮作」點綴，美其名為《紙尾大封相》，果能哄動一時。這一套「解甲封王」，與《郭子儀祝壽》、《醉打金枝》情節不同，與「崑曲」之《滿床笏》，同是新春應時佳劇。《滿床笏》描寫郭子儀祝壽情形，確是十分熱鬧，大好兆頭：本身封汾陽王，六旬壽誕，又值孫子新中狀元；夫婦同慶白頭，七子八婿，多福多壽多男子，大富大貴大排場：一應公侯卿相，文武官員，齊來賀壽，洵屬世間盛事，自然符合一般人普遍的心理，百觀不厭了（崑曲在歲首選演李笠翁十種曲[6]，如《蜃中樓》，由元旦一齣起，《風箏誤》，由賀壽一齣起，《玉搔頭》，由皇帝萬壽起，《金印記》、《滿床笏》等，當然亦在點演之列）。至於古老粵劇，在春節通常演出的，若《再生緣》（即孟麗君故事，以四卷最受歡迎[7]，內容有上林苑題詩、天香館留宿，以至金鑾殿判婚結局）、《伏楚霸》（花旦紮腳坐車，紮腳勝余秋耀首本）、《孖仔惑雙蛾》、《碧月收棋》、《劉辰採菊》、《榮封五父》、《劉皇叔過江招親》、《火燒連環船》、《東坡遊赤壁》、《正德皇下江南》、《唐明皇遊月殿》、《彭祖求壽》（俗稱《桃花女鬥法》）、《高望進表》（二花面首本戲，

[6]　清初著名戲曲家李笠翁創作的十齣喜劇，包括《奈何天》、《比目魚》、《蜃中樓》、《憐香伴》、《風箏誤》、《慎鸞交》、《凰求鳳》、《巧團圓》、《玉搔頭》、《意中緣》。見《笠翁十種曲》。

[7]　「以四卷最受歡迎」意思是「以第四卷最受歡迎」，現在各劇團所演的《風流天子》或《風流天子孟麗君》，搬演的主要都是《再生緣》第四卷的故事。

京劇《黑風帕》作「高旺」）、《八美圖》、《永樂皇觀燈》。至於標準新春劇：《太白和番》、《夜送荊娘》（俗作京娘）、《十三歲童子封王》、《雙生貴子》、《八仙鬧東海》接連《呂洞賓三戲白牡丹》（實則另一仙家顏洞賓，誤作呂純陽）及《雪中賢》等是也。

第二輯

歌曲・音樂

練聲方法與問字求腔

　　昔《樂府雜錄》[1]論歌，謂「絲不如竹，竹不如肉」[2]；又說「善歌者必先調其氣，氳氳自臍出至喉，仍噫其詞，分抗墜之音」。[3]這顯然是現在的丹田唱工，大抵中外古今的唱家，第一個步驟，必先研究練聲工夫，練聲方法雖不同，其效果亦殊途而同歸。京粵伶人，均要「叫聲」與「吊嗓子」，「叫聲」通常在晨興之際，或到曠野，或登天台，引吭高叫；「吊嗓子」則用樂器切音，「合尺」「士工」以至「上六」，庶幾每一板線，都能妥協宮商，不致犯「離線」之弊。至於運用丹田，開始訓練方式，普通多用紗帶緊束丹田部位，另用牛奶罐之類，鑿穿小孔幾個，以便透氣，口對牛奶罐叫聲，如對米高峰歌唱一般，日積月累，往往達幾年之久，使聲線入肚，然後吞吐自如。技

[1]　《樂府雜錄》又名《琵琶錄》、《琵琶故事》，是一部中國音樂史料論著。唐代段安節所撰，成書於唐末，凡一卷。

[2]　「絲不如竹，竹不如肉」，意思是說絲絃彈奏的曲子比不上竹木吹奏的曲子動聽，而竹木吹奏的曲子又比不上真人唱出的歌曲來得動聽。

[3]　羅氏引文與《樂府雜錄》原文略有出入。原文：「善歌者必先調其氣，氳氳自臍間出，至喉乃噫其詞，即分抗墜之音。」

擊名家某君曾告余，有某老伶工另創一種方式，收效尤宏，其法以竹棍或木棍，一端頂着肚臍，一端頂着牆壁，棍上卻坐着一個小孩子，不停地叫聲，自然十分吃力，據說如此苦練，一經練聲入肚之後，永遠不會失聲，姑錄之以備參考（按：一般人練丹田，除用紗帶緊縛之外，用棍亦有，但棍上坐小孩子，自非身體羸弱者所能，某君所述那位老伶工，原是著名技擊師，初時用小孩子，後來還加上大孩子哩）。從前戲班每到一處，搭戲台開演，空曠遼闊，伶人實大聲宏，始能及遠，近年來物質進步，戲台有電咪設備，便宜伶人不少。後起之輩，以為面對電咪，單用喉嚨發聲，有電咪傳播，無遠不屆，何須運用丹田？此一見解，實犯最嚴重之錯誤！因為上乘唱工，注重腔調，練好聲線，便是行腔使調之張本，亦即是唱家的一注本錢，除非得天獨厚，生就金嗓子，百唱不壞，否則定要人工栽培，把聲線練好。據余所知，女優梁素琴，以唱工見稱於時，其始聲線非常艱澀，全憑落鄉演劇數年，鄉間沒有電咪，日擊夜擊，無異「被迫」練聲，聲線條舒，竟收到不可思議之功效，唱家是值得效法的。

唱工有三大要素：一「聲線」，二「腔調」，三「情緒」；三者均達水準，始配稱上乘工夫。聲線雖出於天賦，得天獨厚者，自比常人優勝一籌，但用人工栽培，創作新腔，以補其不足，事在人為，人定勝天，試舉已故歌伶小明星為例：小明星少罹肺病，聲線荏弱，中氣苦不條暢，往昔歌人，唱二簧以伉爽豪邁為佳，小明星質既不及人，乃利用抑揚頓挫之空間，作

自己喘息的機會（俗稱「抖氣」），其實行腔使調，能深致抑揚頓挫之妙，便已踏入成功的途徑了。不過她雖達到初步成功的階段，由於利用空間太多，影響「時間」方面，不能調和，換言之，即是唱得太慢。一個唱家對於時間之快慢，很值得研究，猶如電影演員的動作，一快一慢，足以影響那幕戲的氣氛，亦同樣不容忽視的。同時，從藝術立場講，行腔使調不宜緩，緩令人倦怠；不宜急，急令人煩燥；不欲有餘，有餘則繁雜；不欲軟，軟則聲弱。後來小明星矯正弊端，從曲調方面做工夫，完全採用爽朗的曲調，暗中「催快」，銖兩悉稱④，倍加精彩。腔調之可貴者，不離「問字求腔」，一字有一字之腔，長短，高下，疾徐，皆有法則，造詣精深，自然露字。度曲而不露字，與唱「無字曲」何異？聲線縱能蓋笛，但見其口，聞其聲，不知所謂，令人討厭！近日盛行平喉，唱出「廣爽」（即廣州音），中州音（即戲棚官話）與霸腔撇喉，漸趨於淘汰之列，自然對露字工夫，大有關係。遠在四十年前，名小生金山炳演《季札掛劍》一劇，試唱平腔，琅琅動聽，為現代創作平喉之先聲。約在民國十年，朱次伯隸寰球樂班，自知聲線低沉，要求棚面師父，較低絃索為八厘線（即頂指合），用撇喉底唱平喉，明暢流利，風靡一時，薛覺先、白駒榮、千里駒、上海妹等接踵於後，發揚光大，而「問字求腔」之道益著。

④ 「銖兩悉稱」，即安排或配搭都恰到好處、絲毫不差的意思。

棚面師父十三手

棚面師父,即戲班中人對音樂家的稱呼,粵劇原始沒有甚麼佈景,音樂家列坐戲棚的中央,或許是「棚面」兩字所由來。增加佈景之後,把位置移在戲台之左方,因為老倌一出「虎度門」,便有台型做手,一舉一動,要「食」鑼鼓(食字俗音,即配合鑼鼓之意);其次掌板師父,要看老倌「影頭」起板,引導音樂拍和,所謂「影頭」,由老倌用手指暗示,唱甚麼曲調。普通梆簧慢中板滾花之類,俱有影頭,例如豎起二指和中指搖着,表示反線中板,把第二指搖着象徵滾花,諸如此類,不勝枚舉。粵劇初期所用的樂器,雖只有二絃、提琴、月琴、簫、笛、三絃、鑼、鈸、鼓、板十種,但各司其事,而日戲正本,與夜戲齣頭,各人的職責互相分配,稍有差別,故棚面師父亦有十人,後來增至十三人,此乃指中樂而言,西樂不在數內。他們的名稱,由「上手」開始,按照次序,直到「十三手」為止。「上手」負責的樂器,是簫、笛、胡琴、月琴。「二手」則負責三絃、橫簫、打錚、吹螺。「三手」日夜俱玩二絃,日戲兼打大鈸。「四手」現已改稱「打鼓」,日戲掌板,演封相則掌鼓板。「五手」現已改稱「打鑼」,日戲打小鑼,夜戲掌板及

綽板，「打鑼」在一班棚面師父中，比較佔重要位置，薪水比較多，與西樂之梵鈴不相伯仲。「六手」現已改稱「大鼓」，日戲打大鼓，夜戲則為副二絃。「七手」現已改稱「大鑼」，只是日戲負責發報鼓和大鑼。「八手」負責夜戲提琴、小鑼、大鈸。「九手」司職橫簫、洞簫、大鑼、椰胡（按：一說謂「九手」沒有簫，只有文鑼）。「十手」只在日戲玩椰胡、小鑼及作後備。自從千里駒提倡復古，用喉管拍和歌唱，薛覺先陳非儂倡用西樂及京胡，馬師曾倡用北樂九音雲鑼（按：九音雲鑼，實有十音），南樂洋琴，於是加多「十一手」，吹短喉管；「十二手」吹長喉管。「十三手」則負責京胡、洋琴。以上列舉的棚面師父，是粵劇全盛時期的人才，近年來一者班事不景，二者注重西樂，西樂中如梵鈴、色士風、結他、班祖、木琴、文德連等 ①，雖非全部採用，但中樂人數，淘汰甚多，一人兼數職，已屬司空見慣了。

① 梵鈴、色士風、結他、班祖、木琴、文德連，即西樂的 violin、saxophone、guitar、banjo、xylophone、mandolin。梵鈴又名梵婀鈴或小提琴；色士風又名薩克管；班祖又名班卓琴或五弦琴；文德連又名曼陀林或曼德琳。

地道粵曲 —— 南音

　　「南音」可說是正式地道粵曲，可能由民歌演變而成，披以管絃，發抒天籟，唱腔不外大同小異，有所謂「地水南音」、「戲台南音」、「老舉南音」（老舉即妓女之別名，蓋指「唱腳」而言，往日花叢地方，「唱腳」只限於行歌，並不侑酒侍筵，與「老舉」大有分別），名目雖殊，若究其實際，當以「地水南音」為正宗（「地水」即盲公）。

　　「地水南音」大致分為兩派，其一即普通人所稱南音，亦即一般瞽師所常歌，為最流行之一種；其一則為揚州[1]，瞽師鍾德，雅擅勝場，蔚為箇中巨擘。普通南音，聲線甚低沉，用正宮調低音，即三個字線對沖，近日無論伶人、歌者及玩家，皆爭相仿效，習慣欣賞「地水南音」之聽眾，總覺其不撩耳，而未能洞悉其故，最大原因當不出下列兩端：一則伶人歌者與業餘唱家，歌曲以梆簧為主體，南音不過點綴曲調，加插一兩段，是以行歌線口，自以梆簧為依歸，近日線口雖低，仍高出正宗南音之上；二則南音運腔，固有其特殊本色，外行不

① 「揚州南音」一說與揚州無關，是同音「颺舟」之訛誤。

察，於花梢 [2] 曲折處，不知不覺間，引用梆簧方法，此兩者氣氛神韻，俱與「地水」一派，距離頗遠，不能酷肖，故「戲台南音」，未可稱為「地道」，聊備一格，其他亦作如是觀可耳。「地水南音」，向來注重長曲，以敍述故事居多，與北方之彈詞、大鼓、說書，同其旨趣，其次則屬於抒情感詠之作，如《客途秋恨》、《嘆五更》等是，歌來饒有情緒，繪影繪聲，方算上乘工夫，引人入勝。拍和樂器，以十三絃、箏為主，椰胡、洞簫為輔，最特色則為敲綽板，外界玩家，往昔以木魚代綽板，韻味全非。打鼓師傅黎鏗，創用羣鼓，聲音較為接近；近日多以外國爵士音樂之木棒 Stave 替代；然無論何種，總不如綽板之靈活動聽，盲公板又名「響板」，與戲班所稱「大板」（又名「相板」）不同，盲公敲綽板別具手法，其巧妙處非尋常人可及，發聲能分陰陽清濁，輕重疾徐，從前賣餛飩（俗作「雲吞」）小販之敲竹片，頗有幾分類似，善敲者清脆悅耳，音節悠揚，大有「蓮花落」遺風。盲公敲板，能作「得」「截」「局」各種聲音，外界唱南音，對於箏、洞簫、綽板等樂器，從不採用，故不逮「地水」陪襯適宜。本港唱南音之瞽師何耀華，十年前算是表表人物，聲線艱澀，而善於運用，行腔沉着雋雅；其次則推盲賢，發聲優於何耀華，功候尚嫌未足，俱不幸歿於香港淪陷時期。名歌人冼幹持與名優白駒榮，對南音雅有同嗜，暇輒延瞽師於家，以資揣摩，造詣彌深，何耀華推崇備至，謂其同

② 「花梢」，即靈巧精美的意思。

業亦有所未逮。耀華雖屢次拍和白駒榮，對白之藝只作表面恭維語，對冼幹持卻表示衷心悅服。耀華搊箏 [3]，跳蕩動聽，其餘瞽師，類多墨守成法，未能出類拔萃，為可惜耳。又瞽師之操椰胡，確有其特長，纏綿悱惻，嗚咽淒清，為外界人士所難學步，近年何臣（號「盲臣」，實眇一目，並非全瞽，常奏技電台），頗擅此技。「地水」歌南音，必親自搊箏與敲綽板，洞簫椰胡，則假手別人。

「揚州」亦為南音之一種，比普通南音難學得多，瞽師鍾德（世稱「盲德」同輩尊稱「德師」），於此道三折其肱 [4]，聲腔韻味，允推空前絕後。報界者宿勞緯孟先生，於民國七年，為刊行《今夢曲》[5]，詳敍鍾德小史及歌詞，文人題詠甚多，一時傳為藝壇盛事。與鍾德同時之瞽師，能歌唱揚州者雖不乏其人，大都技藝不及鍾德精湛，鍾德歿後，此調幾成《廣陵散》[6]，碩果僅存，堪嗣絕響，稍存一線希望，惟賴鍾德入室弟子盛君運策（獻三），獨得薪秘，發揚光大，以饗知音。獻三系出羊城望族，性耽音樂，尤嗜揚州，重禮聘德師授曲，盡傳奧妙，已故瞽師齊樹，原籍浙江人，為三絃名手，隨名師娘二妹凡

③ 「搊」，即彈撥。

④ 「三折其肱」，久病成良醫，比喻處事遭受挫折多，就會富有經驗，而成為這方面的專家。

⑤ 一九一九年《香港華字日報》總編輯勞緯孟輯錄了瞽師鍾德所唱的《紅樓夢》主題南音唱詞六首，取名《今夢曲》。

⑥ 嵇康善琴，臨終前彈奏《廣陵散》，此曲自此成為絕響。

三十年，嘗語人云：「今世之能歌揚州者，無出盛君矣！」客有未盡服膺其言，則解釋云：「在本行中人，有聲線者，缺乏功候，藝堪造就者，輒厄於聲線，被迫半途而廢；盛君聲腔並茂，是以難能可貴也。」鍾德於揚州以外，復工「八大曲」[7]，尤擅老喉，較之其他瞽師不能兼唱班本，已自優勝一籌。二妹師娘，亦以擅唱揚州著，為其他師娘所不及。

已故音樂名家東官[8]林粹甫君嘗曰：「揚州與南音，皆吾粵謳歌也，其曲詞本無差別，惟運腔則不同。揚州發聲清銳，腔取婉轉，故謂之陰喉，以瞽師鍾德為最善，晚近所歌者皆是南音，純用陽喉，聲重腔促，其清濁判然矣。」所謂陽喉，北人謂之「真嗓」，外國人稱為「自然之發聲」（Natural voice），惟發聲越高，則越覺艱辛，至某一境界，即不能再高。人之天賦各異，不能任意指定必要達至某一階段，苦練若干時日，未嘗不可增高少許，然亦有止境，若要再高，則須運用人工，緊扼喉嚨，然後發聲，訓練有素，可與陽喉並用，而不覺有駁接痕迹，不過此等優點，可以遇而不可求，誠屬難能可貴，昔年武生東坡安，擅長此道，別人運用陰喉，不免犯纖薄之弊，安伶則渾厚自然，公爺創猶遜一籌。此種人工製造之歌喉，謂之「陰喉」，北人謂之「假嗓」，外國人也稱「假嗓」（Falsett）或

[7] 「八大曲」，詳參本書〈八大曲取材及唱工的變遷〉一文。

[8] 東官，即東莞。

名「頸部音」（Voix de Tete）[9]，曩昔歐洲古典歌劇，最為盛行，至今英國教堂唱詩及瑞士民歌，仍多沿用，陽喉與陰喉，各擅其勝，各饒風味，未可遽加軒輊也[10]。至於解心（名音樂家梁以忠、張玉京伉儷，以解心腔入時曲[11]，自成一家，韻味盎然）、粵謳、板眼、龍舟等，廣泛論之，亦可稱為南音之支流，近日不甚為人重視，不贅述。女優以子喉唱南音，聲調極不適宜，殊不易見其精彩，余頗反對花旦唱一大段南音（花旦唱板眼更覺粗俚不堪，幸而亦不多見），加插三五句，固亦無傷大雅，不必苛責耳。

[9] Voix de Tete，假聲，且偏義指男子的假聲。羅氏將之中譯作「頸部音」，按原字意思，應是頭部，不是頸部。

[10] 軒輊，作評斷、分出高下之意。

[11] 「解心」即粵謳，因招子庸所輯的《粵謳》有一首名作〈解心事〉，後人便以「解心」代稱粵謳。梁以忠以粵謳的旋律融入唱腔中，設計成一種獨特而富韻味的唱腔，取名為「解心腔」。

五十年來省港著名師娘

　　瞽女彈唱之風，始於何時，年湮代遠，固無可稽考，但在吾粵樂壇，瞽姬自有其悠久之歷史，且曾經一度風氣極為盛行，與「戲班」、「八音」、「歌伶」，為人所樂道。往昔豪紳富室，注意禮教，婦女輩三步不出閨門，老太太才有資格流連舞台，看「大戲」消遣，少奶奶及未嫁小姐，怕招物議，只是追隨長輩，始有看戲機會，廣州戲院的「對號位」及「椅位」，俱劃分男女，雖夫婦不能並肩而坐，其風氣閉塞可知。因此瞽姬風靡一時，殷富人家，輦金爭聘①，禮遇甚隆，尊稱「師娘」，乃造成「大轎師娘」之聲價。

　　「大轎師娘」最為講究排場，出唱必以肩輿代步，有「近身」隨侍，少者一人，多者兩人，到「門官廳」下轎，仍不肯稍勞玉趾，由「近身」背負入中堂，或至閨閣（有時主家除親戚外，賓客中有較為陌生之男子，婦女輩覺得不便拋頭露面，即在閨房度曲）。近身帶備茶煙隨侍，當時女人少吸香煙，唯水煙帶是尚，以銀製為精品，由近身裝煙撥扇，茶杯亦盛以

① 　輦，手拉車，輦金爭聘就是重金聘請的意思。

銀焗盅，光緻奪目。主家非夙有淵源，茶水食品，不肯沾唇，據說不是鬧架子，實恐仇家陷害，因名伶小生聰，可能染皮膚病，面部浮腫，聲線突起變化，外間遂盛傳小生聰為人所陷，以是師娘及歌姬輩，咸起戒心。除師娘本身衣飾華貴之外，同場拍和之「地水」——盲公，亦穿長衫，紮褲腳，頗為彬彬有禮，使人有愉快之觀感。

廣州師娘，因居址及「地頭」關係，無形中分為兩大派別：居城垣者稱為「老城派」（因當時未拆馬路，尚有城垣，城門開閉有定時，交通極不方便，大轎師娘嫌長途跋涉，亦自有其苦衷，聲明不唱通宵，主家亦原諒）；居城外者稱為「西關派」。

「老城派」當推二妹為巨擘，享盛名四十餘年，省港富家大宅，靡不延聘二妹度曲助興，而其待遇徒弟之優渥，尤為師娘輩中最堪稱道之人物。二妹羅姓，晚年號「擬梅老人」，天賦甚厚，至老聲線猶未消失，獨子喉艱澀，是其所短，中年後不復以子喉示人，而致力於老喉大喉，復與音樂名宿，梨園弟子，互相參訂，取各家之所長，含英咀華，爐火純青，得未曾有。生平得意門徒甚多，如麗芳、羣芳、妙容、肖芳、蘭芳等俱可獨樹一幟，賣唱申江及南洋羣島，載譽而歸。二妹徒弟多以「芳」字命名，在港電台飲譽多年之董艷芳，卻是師承另一位名師娘漢英。艷芳作風爽朗，效歌女徐柳仙，頗肖其豪邁，原有舊腔底子，因趨向潮流，努力新腔；舊曲以唱老喉較佳，二妹患病臥床之際，曾指點《魯智深出家》一闋，心領神會，更有進步。電台另一師娘潤心，曾姓，原是「佛山派」師

娘。考佛山為師娘發源地,藝甚淵博,與「老城」「西關」兩派各擅勝場,未有愧色。惜潤心喉歌黯晦,腔口欠純,瑜瑕互掩;然寸度亦未失,典型猶在,是以能繼二妹之後,長期獻技於港電台。

「西關派」以「綺蘭堂」為代表,西關多富室,擁護「綺蘭堂」甚力,銀屏更為箇中全材人物。銀屏天生佳嗓子,凡生喉、旦喉、大喉、老喉,並皆佳妙,尤以大喉冠絕儕輩,蓋其大氣磅礴,不落尋常師娘窠臼,猶二妹之不肯墨守成法,借鏡高明,別出機杼,堪稱一時瑜亮。比銀屏稍晚一輩的出色人才,當推朱家雙翠 —— 翠燕與翠蝠。朱家二小姐為西關富室女,性耽音律,自梳不嫁,物色良家女兒,使名師教習歌唱,視如己出,閨中歌詠,聊以自娛,非以牟利,間或「出轎」,無非使之增加閱歷,聲明以午夜為止,不唱至通宵達旦,非高貴門第,不隨便應召,故欲聆雙翠歌,比別個師娘為難,其聲價於是益高。翠燕天賦特佳,不久嫁得如意郎君,享受無窮幸福,唱隨之樂,環境之美滿,遠勝同儕,輟歌垂數十稔,近年雅興所至,以「雙棲室主」名字,客串電台,舊調重彈,而嗓音如昔,知音人士,不少為其嚦嚦鶯聲所吸引,電話播音台詢問是誰。繼銀屏之後,享名悠久者為定有師娘,以大喉見長,惜子喉緊促,較之翠燕師娘之輕清徐舒,剛巧相反。論者謂定有大喉,慷慨激昂,抑揚頓挫,銅琶檀板,高唱大江東去,以《棄楚投漢》一曲,最擅所長。月英有「聲王」之稱,堪稱全材

之選，在急管繁絃[2]之後，擘大喉嚨，接着輕攏慢撚[3]，唱出嚦嚦鶯聲，不見「沙破」痕迹，忒是難能可貴。月英曾灌《貴妃乞巧》唱片，吉光片羽，頗足珍貴。月裳、詠裳，是廣州歌壇一雙老拍檔（省港歌壇初時亦選唱較有名之瞽姬）；月裳擅生喉，詠裳則擅旦喉，歌喉頗窄，歸於「文派」。斯時吹捧翠燕師娘之知音人，稱為「燕派」，亦號「文派」，唱工文靜，與「武派」專事高亢者不同。彩嬌為後起之秀，度曲靡不傾心作意，不肯絲毫苟且於其間，聲雖不甚壯，但極能「對線」，低徊頓挫，無不洞中肯綮，兼能唱「揚州」，尤屬難能可貴。

香港瞽姬，固不少由佛山或廣州移轍。據故老相傳，最老一輩有秋金與阿二，亦為一雙老拍檔。秋金工大喉，慷慨激昂，饒有鬚眉氣概，因此別號「男金」。阿二工子喉，出谷黃鶯，婉轉悅耳，與秋金合作純熟，最為「景泉別墅」諸公所賞識（景泉別墅是香港闢埠初期之紳商俱樂部，在中環弓絃巷，俗名「竹樹坡」）。較後一輩有馥蘭（普通作「福蘭」），眇一目，有殊色，在武彝仙館歌壇奏技多年，頗受聽眾歡迎。馥蘭天賦獨厚，聲線甚佳，尤工小生喉，師娘中能運用「正宗小生喉」殊不多見，且能滲以「班味」，兼擅口白，好歌諧曲，以「外江妹嘆五更」一闋，效鳥獸昆蟲之聲，及雞鳴狗吠之技，此曲灌入唱片，傳誦一時。與馥蘭同時期稱譽歌壇，尚有桂妹師娘，

[2] 「急管繁絃」，本指多種樂器合奏時的熱鬧情形，此處則借指音樂節奏明快。
[3] 「輕攏慢撚」，形容輕巧從容地彈奏樂器。

作風近「唱腳」一派，亦非全聾，只眇一目，擅唱老喉，兼唱初期之「白話粵曲」，所灌唱片《情天血淚》，尤為膾炙人口。

近日聾姬人才缺乏，舊日主顧，便想到肖月，頻邀其出唱，乃有復出之意，間在港電台與潤心師娘俱，易名「任錦霞」，年屆七旬矣，當是最老資格之一個。時世變遷，古調雖不為人所喜，然亦有一部分知音人士激賞，蓋師娘之歌藝，自有其種種優點，試舉列如下：師娘因盲目而專心致志，靜坐度曲，悉力以赴，故板槽謹嚴，當較伶人穩定，伶人唱做兼顧，往往有「掉板」之虞，師娘則板槽脫節甚少，此其一。師娘度曲時間甚長，為着愛惜氣力，故將板槽拖慢，藉以抒氣，久之遂成習慣，繁絃急管，當追不上梨園子弟，輕攏慢撚，端推聾姬獨步（按：唱慢曲比較唱快曲更要講究工夫），此其二。八音樂工，調絲品竹，較戲班棚面尤精，板面過板，花式繁多，「地水」挹其餘緒，又發明不少，所謂「盲公過板」是也。師娘既得美妙音樂為之襯托，其歌藝乃益顯。此其三。曩昔④富貴人家，自營歌榭，聲色之娛，皆屬上選，但小康之家固不敢望其肩背，徵歌顧曲，所費不貲，八音班組織，常在二十人以上，亦非普通人所能享受，退而求其次，非師娘莫屬，付出合理唱資，可飽周郎耳福，此為師娘業務蓬勃之主因，工多藝熟，熟極而流，此一點雖不可列入優點之四，但對於師娘造詣，大有裨助，自是有目共睹之事實。

④ 「曩昔」，從前、往日之意。

八大曲取材及唱工的變遷

　　羊城「八大曲」，式微已久，近日復古之風，頗囂塵土[①]，於是「八大曲」復得而聞，知音人士，自當引為快慰的一件事。可是潮流變遷，古調有如《廣陵散》，無論行歌伴奏，人才零落不堪，老成凋謝，後起雖未乏人，大都率爾操觚[②]，涉獵不精，雅嗜此道者，寥若晨星，真使人有「此曲只應天上有，人間那得幾回聞」之感，我在這裏重談「八大曲」，不敢表示提倡復古；聊作白頭宮女，閒話天寶當年吧了[③]。羊城師娘歌「八大曲」不外三種作風，其一「清唱」，只用絲竹拍和，若人數眾多，絲竹以外，復添板槽，以控制歌聲之緩急，俗謂之「掌板」。「清唱」向來重視絃索，多刪除「道白」，玩家得展所長，故甚愛好，俗謂之「絃索熬膠」，為羊城最流行的一派作風。其二「響局」，有唱有道白，有絃索有鑼鼓，算是最健全的組

① 「頗囂塵土」，喧嘩嘈雜，塵沙飛揚。今多用為傳聞四起，議論紛紛的意思。

② 「率爾操觚」，觚是方木，古人用它來書寫。比喻不多考慮，草率下筆的意思。

③ 白頭宮女閒話天寶，是借用元稹〈行宮〉「白頭宮女在，閒坐說玄宗」的句意，是回憶前事的意思。

織，作風略如八音班。其三仍叫「響局」，作風類似前一種，只將道白全部刪去而已。然無論任何一種，師娘必能自彈琵琶，自唱曲文，與戲班八音班不用琵琶拍和梆簧，略有差異。初期梆簧歌詞的結構，不外「七字句」及「十字句」（行內人叫做「七字清」、「十字清」），腔調簡單不變，歷向墨守成規，不敢多闢蹊徑，學歌者聞一知十，苟有天賦佳喉，便可佔盡優越地位，至於「節拍」，非常平易，如駕輕車，就熟道，熟極而流，順口歌來，都成妙諦，非若近世唱家，輒以「險板」為尚，臨深履薄[4]，制勝出奇，方能顯出好本領（從前京劇大王譚鑫培，畢生好走險板，其唱工遂高人一籌）。是以昔日唱工，易犯雷同之弊，賞聲之外，不聞有異出之腔，引人入勝，日久漸覺生厭，雖說歌喉種類，多於近日，也未能彌補缺陷。譬如唱小生，一人如是，千百人亦復如是，其他角色亦然（近日所謂「眾人腔」；自成一家，則謂之「私伙腔」），獨武生腔變幻較多，武生在戲班的地位，是高出一切角色的。「八大曲」卻能推陳出新，無論當年新編如「賣武」、「釋妖」、「會妻」、「投漢」、「雪中賢」、「葬花」等，以及舊劇相沿如「罪子」、「附薦」，每套俱依循規矩典型以外，別製風格，或創新腔，或變腐化為神奇，以悅周郎之耳，雖有時竟與一向成法，背道而馳，不無

[4] 「臨深履薄」，小心謹慎，就像面臨深淵、踩在薄冰上一樣。比喻戒慎恐懼，非常小心。

可議，但側帽⑤聆歌，耳福既飽，何暇尋瑕摘疵，白樂天詩云「天下無正聲，悅耳即為娛」⑥，「八大曲」競尚新聲，實為舊曲革命軍一勁旅，開近日粵曲作派趨務新奇的先河，在吾粵戲曲史裏，亦可寫上光輝璀璨之一頁。當時師娘變本加厲，競尚翻新，玩家雅有同嗜，於是昔日腔調之古拙者，一變而為花梢，例如：「會妻」子喉慢板一段；「釋妖」子喉慢板一段；「投漢」子喉慢版一段；原日⑦「會妻」、「投漢」俱是正旦，則改為花旦，「投漢」原日中板一段改慢板；「葬花」中板一段加慢節拍；「賣武」總生所唱「炎涼世態早參透」一段中板，改為慢板是也。

音樂方面，板面短者變為長，平時慣用的過板，一變為層出不窮，別開生面，凡譜子、小調、排子，以至民間歌謠，俱用作穿插花枝，如童謠之《雞公仔》，亦列入過板之用，即其一斑。往日板面及過板，無所謂男女之分，至此乃有子喉專用的，亦有專為一曲特製，別支曲不能採用的，如「投漢」子喉的慢板長板面，「賣武」大喉之快慢板板面，便是例證。三四十年前，玩家操絃，以多懂雜牌過板為榮，用以捉弄歌者與掌板，使之啼笑皆非，謂之「臘起人」（臘字俗音，捉弄之意），此種惡習，殊不足為訓，不久卒趨於淘汰之列（按：三十年前，武彝仙館歌壇，有樂工豆皮福，過板特多，似與羊

⑤ 「側帽」是工餘的意思。光緒年間藝蘭生作《側帽餘譚》，就是工餘或茶餘飯後所記的雜錄，寫的也是以梨園人事為主。

⑥ 詩句出自白居易〈秦中吟·議婚〉。

⑦ 「原日」，即當日、當時的意思。

城一派玩家稍異）。「八大曲」在吾粵戲曲界，既佔有悠久光榮歷史，茲將每一套的取材，及其唱工的變遷，發抒管見，臚列如下：

其一《百里奚會妻》，簡稱「會妻」，據稗史所載：百里奚為秦相，堂上樂作，所賃澣婦[8]，自言知音，因援琴撫絃而歌曰：「百里奚，五羊皮，憶別離，烹伏雌，炊門鐍；今富貴，忘我為？」[9] 問之，乃其故妻，遂還為夫婦。此劇為公腳貫（陳公貫）所撰，自飾百里奚，由孟明視尋父起，以至夫妻父子團圓止，與稗史無多出入。三十年前，名武生新白菜、花旦千里駒亦改編此劇，與舊本微有不同。師娘唱這一套曲，刪去一段很精彩的道白，以幾句曲詞替代，減少劇情曲折的氣氛，竊認為有商榷之餘地。考中外歌劇，鑼鼓絃索曲白，缺一不可，而道白與歌曲之關係，猶唇齒之相依，故有「賓白」之稱，雖不能喧賓奪主，也要賓主相配，李笠翁嘗曰：「曲之有白，就文字論之，則猶經文之於傳註；就物理論之，則如棟樑之於榱桷；就人身論之，則如肢體之於血脈。」（見《閒情偶寄》）吳梅曰：「曲中賓白，萬不可少，一則節唱者之勞，二則宣曲文

⑧　澣婦，負責洗衣服的人。

⑨　先秦民歌，歌詞一作：「百里奚，五羊皮。憶別時，烹伏雌，炊扊扅，今日富貴忘我為。」意思是：百里奚啊，五羊皮把你贖回來的，回憶我們別離的時候，我煮了一隻還在下蛋的母雞，舂了鹹醃菜，劈了木門栓當柴來給你做飯。今天你富貴了為甚麼就忘了我？

之意。」⑩北伶有句諺語「千斤話白四兩唱」，可知賓白非常重要，而且非常難工了（已故京劇武生泰斗楊小樓，所灌唱片有全部說白的）。師娘不擅長此道，因本身不是粉墨登場，或者罕有機會看戲，揣摩伶人唱做工夫，才把說白全部刪去，以遮掩其缺點，反為影響歌曲的情緒。如「會妻」一節，當百里奚問杜氏（百里奚妻，劇本作杜氏）身世時，杜氏唱述完畢，用這幾句話押尾：「到於今聞得他流落此地，身為卿相掛紫衣，看起來年紀也有七十，形容彷彿尚依稀，老相爺容貌好有一比，好比兒夫百里奚。」照上述措詞，未免唐突一點，不及原曲來得委婉，且緊湊動聽，原曲是這樣的：百里奚先問：如今呢？杜氏答唱：到如今聞得他流落此地。奚白：為官還是為民？杜唱：身為卿相掛紫衣。奚白：他今年有多大年紀？杜唱：看起來年紀已有七十。奚白：哦，比如你還可以認得他麼？杜唱：形容相貌尚依稀，奚白：哦，你還記得，既然如此，你看老夫相貌可像那一個？杜白：相爺問像那一個麼？奚白：正是。杜看介，白：哦，是的，唱：老相爺容貌好有一比……至此鑼鼓窒掰，奚白：好比那一個？杜白：好比這個，奚白：這個甚麼？杜白：好比那一個，奚白：那個甚麼？杜白：這個那個，奚白：這個那個到底是那一個？杜白：小婦人實在不敢講。奚白：你且直講出來，老夫不見怪於你就是。

⑩　吳梅，原書誤作「吳梅村」，今依客觀事實改訂。吳梅，近代戲曲理論家和教育家，詩詞曲作家。度曲譜曲皆極為精通。引文見吳梅的《顧曲麈談》。

杜白：唉，相爺！奚白：快些講！杜唱：好比兒夫百里奚。[11]
此段說白曲折傳神，為曲文生色不少，洵是佳作。前數句說白
刪去，尚無大礙，全曲關鍵全在末一段，刪去便缺乏精彩，且
文理亦不貫串，諸如此類，不勝縷述。「八大曲」行腔，常反
先正典型，拍和者非是識途老馬，往往瞠目停手，不知所措，
如「會妻」之「進了城去」[12]一句，由上句慢板，轉下句中板，
似以前無此例。二簧慢板行腔，上句似下句，下句似上句而始
終不亂。二簧首板十字句，原分三段落，即三三四字，末四字
必重句，惟子喉首板則例外，及後不分段落，一氣呵成，作七
字或八字句，如「未開言來淚流如雨」，頗似近日盛行之「倒
板」，按「倒板」原是「首板」最古老的名詞，大抵由崑曲漢劇
沿襲而來，後始改為「首板」或「掃板」，亦稱「訴板」的。

「八大曲」之二：《淮陰歸漢》，亦名《韓信棄楚投漢》，簡
稱「投漢」，自二龍山葬母起，至月下追賢止，為小武周瑜利
首本戲，小武創用平喉，實自周瑜利開端，堪稱粵劇中的一個
革命家，劇情與正史出入頗多。公爺創演此劇，則由武生飾韓
信，掛黑三芽（鬚名），由胯下受辱起，以至楚霸王烏江自刎
止，霸王由名小武東生開面飾，與創伶堪稱珠聯璧合，自刎一
段二簧，至今奉為典型。論「八大曲」唱工變遷最多，莫如此

[11] 一九二六年高鎔陞八大曲鈔本已是現時能見到較早期的八大曲，但已經沒
有羅氏引錄的曲白。羅氏在文中說他引錄的是「原曲」，那可能是比二十
年代還要早的版本。

[12] 「進了城去」原書作「了進城裏」，今據個人所藏高鎔陞八大曲鈔本改正。

曲，凡小武喉，概以總生喉替代，當時顧曲周郎，未有詆其破壞成法。母子對答一段，旦喉上句韻腳作男角腔口，這是值得原諒的，若不遷就，則照例旦角上句作「上」字，小武下句亦作「上」字，全曲「上」字，不能成調，是以旦喉上句改用「尺」字而大喉仍用「上」字腳，便不覺其重複了。或謂：小武唱上句，旦唱下句，可不必改腔以避重複，但要知道對答是母與子，地位不宜倒置的，這種變調，原非新穎，《曹福登仙》已開其先例了。

「八大曲」之三《轅門斬子》，因「斬」字不祥，後易名《轅門罪子》或《楊六郎罪子》，簡稱「罪子」，劇情大致：宋楊延昭征剿山東穆柯寨，為穆桂英所敗，夜命子宗保出營巡哨，為桂英擒逼成親。既而宗保回營，延昭怒其違犯軍法，定欲處斬，焦贊孟良苦求不下，馳報太君出救，延昭竟不聽母命；八賢王趙德芳代說情，延昭不允，竟至反顏怒爭，刖其馬足；桂英聞訊馳援，獻降龍木，硬求赦免，延昭初不允，卒畏其威力，宗保乃得免。考此劇由漢劇的《白虎堂》改編，事雖托於宋代，不見正史所載，稗乘亦罕有所聞，想是全部虛構的。粵伶擅演此劇，最早有武生蛇公榮，繼有新華（新華中年以後，似未重演此劇）、公爺忠、東坡安、聲架桐、靚新耀、馮鏡華等，男丑新蛇仔秋恃有一副好「本錢」，也曾效顰，除嗓音清晰外，無善足述，花旦上海妹、譚玉真俱嘗「反串」演出，以資號召。此劇多由四郎回營起，或楊八妹取金刀起，繼之楊宗保穆柯寨成親，接着轅門罪子。粵伶擅演穆桂英，首推絮腳

勝及余秋耀，肖麗章次之，木瓜則推貴妃文與肖麗康，焦贊則推大牛蘇、大牛應。最可異的：四郎回營及楊八妹取金刀，在日戲演出，應用大鑼鼓，不少戲班一至「罪子」不懸蘇鑼而改用文鑼鼓。在今日舞台，一劇之中，時而文鑼鼓，時而大鑼鼓，時而京鑼鼓，不以為奇，惟昔日全劇自始至終，只可用一種鑼鼓，不得不詫為異事。昔日正本戲用大鑼鼓，較三個字線，頗不易唱，幸正本戲唱工無多，尚可敷衍，至於回營則唱工繁多了，但有能唱之武生去四郎，及能唱之幫武生或總生去六郎，亦可勝任愉快。獨「罪子」一劇則不然，武生、婆腳、總生、花旦、幫花旦，皆有大段唱工，未必個個能達到三個字線之高，若用文鑼鼓，則變為「齣頭」戲，可較低至兩個字線。兩個字線往日謂之「眾人線」，大意謂人人皆應達到之線口，以今日線口之低相比，真令伶工為之咋舌了。此劇既遠宗漢劇，漢劇三生（漢劇十行角色，生角排在第三，故云。生者鬚生之謂，不是小生，小生則排第七，稱「七小」），花而長之腔特多，叫做「娃娃腔」，於是「罪子」亦多特別腔，如〈獻寶救夫〉一場，及武生的「長句慢板」，信口歌來，似不拘於繩墨，木瓜一段唱工原為漢劇，為初期粵劇所無，木瓜用旦角飾演亦為後來粵劇所改。

其四《辨才釋妖》，亦名《東坡訪友》，簡稱「釋妖」或「訪友」，亦是公腳貫的首本戲，本港已故名紳何甘棠（棣生）先生，生平雅嗜游藝，常粉墨登場，客串義演，擅演此劇，據云學自公腳貫，扮演辨才和尚，可謂爐火純青，許多伶工亦自愧

不如。劇中東坡居士，則以總生安首屈一指，安伶以演東坡著名，後乃改名東坡安，轉充武生。考辨才和尚實有其人，坡翁書作「辯才」⑬（見《故宮週刊》第三三一期），劇情大致敍述：錢塘令陶篆，有子鳳官，為柳妖所惑，延賈道人作法，反為妖所敗，闔家惶恐，適陶篆座師蘇軾（東坡）到訪，得悉其事，因到龍井寺求高僧辨才下山，將妖收服。在舞台演出時，有賈道人致誠作法收妖一場，敗於妖精手上，原是丑角「插科打諢」戲，增加諧趣氣氛，「八大曲」的「釋妖」，則刪去此冗場，無可非議。接着東坡到訪一場，有大段「道白」，敍述情由，此問彼答，時間不能謂之甚短，亦在被汰之列；獨此段之尾聲，東坡臨別贈言，雖寥寥幾語，因其屬於唱情，未有抽去；於是東坡居士，有如天外飛來，令人訝其來得突兀，去得匆匆，究不若一併刪去為愈，否則要保存「道白」，庶幾有條不紊，不知高明以為然否？又此曲角色多，場面頗為熱鬧，以規矩言，亦比較可取，惟曲中陶篆與辨才和尚，同是唱老喉，則年齡沒有分別，因東坡是陶篆的座師，東坡既以總生飾，陶篆唱老喉便不合身份，戲班公腳只有一人，總生則有三人，故無兩條老喉之理，雖然「賣武」的金老兒與智真和尚，亦同是唱老喉，畢竟未足為法的。

　　其五《魯智深出家》，又名《李忠賣武》，簡稱「賣武」，取材施耐庵《水滸傳》第三回「魯提轄拳打鎮關西」及第四回「趙

⑬　個人所藏高容陞八大曲鈔本亦作「辯才」。

員外重修文殊院」⑭，而略有損益，大致述：李忠賣武於渭縣，遇史進魯達，邀至酒樓，聞金老父女哭甚哀，問知是鄭屠借錢逼婚，魯大怒，打死鄭屠，父女逃至岱州，後女嫁趙員外，酬答恩公，捕吏追索甚急，遂送至五台山出家。此曲除規矩以外，頗致力於一「巧」字，為八大曲最難唱，與最掛味之一本，獨魯智深一角，頗不相稱，師娘唱大喉，常被人譏為酷肖「小武仔」（「童伶」之意）或詆為「盲妹大喉」，小武既不肖，遑論絕頂粗豪的二花面？發音低微，遠在總生之下。

其六《何文秀附薦》，亦稱《附薦何文秀》，簡稱「附薦」，此曲與《金葉菊》同是古老粵劇的著名作品，曾經英國人譯為英文⑮，佔有中國戲曲史之一頁，可見當時備受觀眾歡迎。故事取材《綴白裘》梆子腔〈私行〉一節，與粵曲相同處頗多，惟何文秀之妻，梆子腔作吳蘭英，粵曲則作王淑英，本事大致是這樣：何文秀與張唐友善，有車笠之盟⑯，唐見秀妻王淑英，心甚愛慕，故招秀飲，飲至沉沉大醉，唐殺婢，誣秀行兇，賄太守下秀於獄，論大辟⑰。唐乘勢威逼淑英成親，英不

⑭ 原書引用回目時誤作「取材施耐庵《水滸傳》第二回『魯提轄拳打鎮關西』及第三回『趙員外重修文殊院』」，今據《水滸傳》改正。

⑮ 或指 William Stanton 在一八九八年出版的 *The Chinese Drama*，此書英譯了幾齣戲，如《木蘭從軍》、《附薦何文秀》、《金葉菊》。

⑯ 古代越俗與人結盟，封土為祭，祝曰：「君乘車，我帶笠，他日相逢下車揖。君擔簦，我跨馬，他日相逢為君下。」後遂用「車笠之盟」比喻友誼深篤。

⑰ 「大辟」，死刑的意思。

從，毀容以絕，投靠誼母家，禁卒王玲知秀冤，捨子代死，秀遂得脫，至京師投考，大魁天下，以宦跡羈身，未能回家，得告假還鄉時，已是中年人了。秀微服過一尼庵，聞哭聲甚厲，詢知妻為自己附薦，悲喜交集，夫妻團聚，王玲潦倒不堪，秀事之如父，並迎養誼母於家。此曲為小生唱工重頭戲，劇情則甚平淡，由何文秀還鄉起，以至夫妻庵堂相會團圓止（按：梆子腔何文秀中狀元後，微服扮一賣卜人，私訪妻子下落，經過誼母家，因占算彼此見面，但疑訝不敢相認，由文秀叫她向「新任巡訪使」告狀，這就是他本人的職銜，並代寫狀詞，經一場大審，然後團圓結局）。最初何文秀一角，為總生所飾，因曲中有「一見文秀容貌改」，「五綹長鬚落胸懷」兩句，可為佐證，日後不知何故，由小生取而代之。[18] 小生松喜花旦美人昌擅演此劇，已經減去這兩句曲詞，所以很少人知道變遷的。此曲去古不遠，較古老的粵曲，梆子慢板用十字句，句讀則三三二二，無論上下句均分為四小段，首板應由中叮起，二段收在板上，日後改為首段由板起，二段收在尾叮上，至近日亦然。「附薦」生喉慢板仍遵古例，不懂古調的，多引以為異，最精彩之一段，為二簧慢板的：「想當初夫妻們何等恩愛，到於今夫在陰台妻在世，好比花正開時卻被狂蜂採，月正明時又

[18] 類似的情況值得注意，如《高平關取級》說趙匡胤是個紅面漢子，而且是「五柳鬚，飄胸膛」，以此證諸個人收藏的一個早期鈔本，在唱詞中確標明飾趙匡胤的是「總生」，可是後來卻代之以小武，但唱詞依舊說趙氏是「五柳鬚，飄胸膛」，但小武卻是不掛鬚的。

被雲遮蓋，悲悲切切好不傷懷。」為近日長句二簧的藍本，搖曳多姿，堪稱佳構，除此以外，循規蹈矩，無長足述。

其七《林黛玉葬花》，亦稱《黛玉葬花》，簡稱「葬花」，劇情取材於曹雪芹《紅樓夢》，由林黛玉進大觀園起，至賈寶玉離恨天訪妹止，中間刪去許多情節，編排甚為散漫，除林黛玉一角而外，還側重晴雯。擅演「葬花」一劇的，當推花旦仙花法，紮腳細明次之；女優李雪芳，亦以「葬花」馳譽，橋段大致相同，但唱詞則多採用北伶梅蘭芳的曲本，大抵因梅蘭芳「葬花」一劇，出自文人手筆，曲詞較為典雅，採英擷華，原不足詬病。寶玉一角，則推小生鐸，別號「喊口鐸」，世稱「孤寒鐸」；小生風情杞在未失聲之前，亦擅演此劇。大凡伶人，聲線消失，即為前途的致命傷，往昔不少伶工，為仇家暗害，以致倒嗓，風情杞既沒有「本錢」，不得不退隸第二班（等如近日的中型班），然歷時不久，三班頭（第一班中最佳的三班，有類近日的巨型班）破格起用，因其台步做工，一時無兩，故仍受觀眾賞識，這是風情杞生平最快意的一件事（按：日戲《仙姬大送子》，風情杞去董永一角，當接受仙姬送子的一幕表情與做工，為歷來小生之冠，梨園老前輩，至今猶稱道不置）。八大曲之中，無論規矩與結構，當以此曲為殿後，獨羊城師娘，則以此曲最為擅場。從前小生名角行歌，逐漸參入總生喉，原非本人所心願，大抵由於體質關係，不得已而然。小生聰嗓音之佳，冠絕儕輩，是純粹小生喉正宗，迨近中年，尖銳漸失，不類小生喉，幸而歌喉的變化，並非由好變壞，而

是由尖以至圓，圓則近於總生，是以改絃更轍，運用總生腔，為亡羊補牢之計，其肉喉仍堪稱神品（按：聰伶有「總生聰」、「顛聰」綽號，「顛聰」蓋指其行腔任意，作派時帶憨態。小武周瑜利卻因偷懶之故，改唱總生腔，但其霸腔大喉，仍保持不壞）。金山炳自嘆生喉不逮小生廣，亦走總生路線，晚年則頗肖近日的平喉，當是體魄使然。他常唱掛鬚戲，如《醉斬鄭恩》、《流沙井》、《罪子》、《季札掛劍》等，「掛劍」本是掛鬚戲，日久才取消掛鬚，如《唐明皇長恨》一劇，初期亦是掛鬚的，根據史乘所載，唐明皇在位四十四年，封楊氏為貴妃，已在位三十餘年之久，回鑾當是六十許人，年輕一輩的周郎，未目睹金山炳壯年之盛，或認為是小生正工戲，著名師娘二妹，亦謂從前「長恨」一曲，是唱武生喉，百代唱片公司有八音班的武生唱「掛劍」，武生新華亦曾灌此唱片，可為明證。「葬花」的小生喉，始終參以總生腔，殊不可解，雖天賦佳嗓，亦相沿舊習，〈訴情〉一段，小生喉佔七成，總生喉三成；〈哭靈〉則總生喉生喉各半；〈怨婚〉則幾乎全用總生喉了。影響所及，日久師娘的小生喉，誤走歧途，可能由此曲作俑。子喉〈想奴奴〉一段中板，節拍極慢，不易中節，著名師娘行歌，有時亦覺舉止蹣跚，搖搖欲墜，好事之流，恆以能拍和此曲驕人，平心而論，此段生硬牽強，歌者徒費精神，並不十分悅耳，反不如以下〈可憐弱草〉一段，善歌者精彩百出，如老樹着花，無一醜枝，為全曲之冠。二簧反線慢板，行腔去典型尚遠，昔日反線腔剛勁雄渾，頗宜於武角，如《許仕林祭塔》、《劉金定斬四門》

等劇，最為適合。歸天腔纏綿悱惻，化剛為柔，雖違古法，可稱善變，良有足多。全曲由整齣戲劇，抽出精警的幾闋，故絕無結構可言，只可作「小品」觀。〈寶玉哭靈〉一段，為日後所加插，與〈訴情〉多少有點衝突，近於蛇足，如〈訴情〉有「進花園」的詞句，即是指瀟湘館，末後有「將身兒步出了瀟湘館下」，〈哭靈〉又有「轉一彎來至在瀟湘門口」，如是則場口重複，除非〈訴情〉時寶玉未有哭祭黛玉，回轉怡紅院改換素服，復至瀟湘館致祭，方可解嘲。又〈葬花〉一曲，比其他七闋較後，用音比昔日「官話」尤白，〈哭靈〉曲則參無數羊城土音字，如灰、成、就、花、愁、宙、留、蟾、去等字，便是例子。

「八大曲」最後一曲是《雪中賢》，沒有簡稱，故事敍述清初海寧查伊璜，與豐順吳六奇相遇，惺惺相惜，成為莫逆之交，考查繼佐字伊璜，一字敬修，號興齋，明末舉人，國變後，更名「省」，或隱姓名為左尹，工書畫，嘗於雪中遇乞人吳六奇，異其狀貌，識為豪傑，迓與痛飲，贈資遣歸，後六奇從軍，官至提督，莊氏明史獄興，繼佐列名參校中，六奇力為奏辯得免，迎繼佐至粵，待以上賓之禮，鉛山蔣士銓心餘，為製《雪中人》傳奇，以紀其事。劇本由二人相遇於西湖起，至贈資遣歸止，為一齣二花面罕見的文戲，大牛禧頗擅演此劇。至於民國初期，小武靚元亨與小生金山炳，曾將這段事實，改編為《雪裏識英雄》，場口曲本，俱從新編撰，和《雪中賢》舊本完全不同，吳六奇一角，亦改由小武飾演。蒲松齡《聊齋誌異》有「大力將軍」一段，亦是記查伊璜吳六奇故事，北伶著

名武生李萬春，花面王永昌，曾改編劇本，仍用「大力將軍」做戲齣，粵曲《雪中賢》，可能同一出處，根據《雪中人》或「聊齋」編撰。此曲以大喉為主，全走尖鋒，極為吃力，班中初以二花面飾吳六奇，後來由靚元亨編為《雪裏識英雄》，為着適應自己身份才改為小武，但師娘則始終以小武喉唱出[19]，昔年師娘皆諳此曲，多數捨重就輕，避而不唱，恐有吃力不討好之誚，曲中〈太上老君〉一段二簧慢板，堪稱壓卷之作，尤以用煞科腔套入二簧慢板為新奇，大喉以二簧滾花腔最罕見，其餘亦不失規矩準繩。

綜觀「八大曲」，除缺乏小生二簧腔，芙蓉中板腔，及後來所創的亂彈腔之外，幾可謂集舊腔之大成，間有未甚周詳，亦可聞一而知二，雖大氣磅礡，樸茂堂皇，尚遠遜戲班及八音班，阿堵傳神[20]，更瞠乎其後，若以纖巧工細而論，則可稱後來居上，因為師娘歌藝，多是捨本逐末，不注意於運氣咬字工夫，不能體會曲中人處境若何，於是咬字則極其模糊，發聲則非常單薄，而欠缺剛勁，情緒全無，繪聲而不能肖妙，不然「八大曲」在今日，當不致零落如斯，最大的原因，還是顧曲人士，趨騖新奇，耳軌改變，知音人渺，難得欣賞。不過師娘對於前所定腔調，被承認為「八大曲」典型的，則從來不敢輕忽，至今尚未遺忘，足資近日撰曲家的參考，這一點的功

⑲　此句疑為「……始終不以小武喉唱出」。

⑳　「阿堵傳神」，生動逼真的意思。

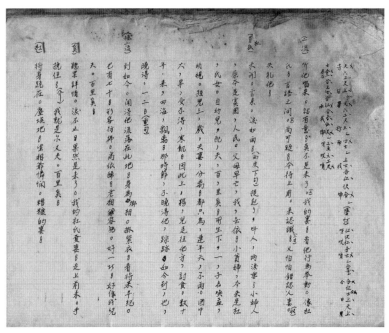

《百里奚會妻》。高鎔陞八大曲鈔本。

蹟，也是不能埋沒的。說到「八大曲」腔口之優劣，因人之嗜好各殊，見仁見智，互有所偏，很難下一斷語，大抵腔調幾經校勘，與樂理沒有大相違背，雖有小疵，仍不能掩其大醇，間有一二不足採法的，如〈葬花〉之「心血湧起」長腔，似嫌露鋒逆耳，〈罪子〉之「又只見轅門上綁的是」與「轅門上綁的是那一個」，每三字之尾，皆作「仜音」，亦覺幼稚呆板。羊城師娘歌「八大曲」，既自成一家，戲班棚面與八音樂工，拍和師娘度曲，頗多視為畏途，有如鑿枘之不相容[21]，若使「地水」及

21 「鑿枘之不相容」，方榫頭與圓榫眼，二者合不到一起，比喻兩不相容。

「玩家」置身棚面，其尷尬正不可言喻（按：「尷」字俗作「尷」。已故北方業餘胡琴聖手陳彥衡，亦犯此弊，譏之者謂之「書房琴師」）。拍和師娘度曲，如水銀瀉地，左右逢源，則非「地水」「玩家」莫屬了。八大曲能推陳出新，能使用新製樂譜，大膽打破先正典型，如異軍突出，別饒韻味，風行數十年，至今不絕如縷，可知一技一藝，墨守成規，不思與時俱進，終歸淘汰之列，八大曲乘運而興，自有其藝術上之價值，若以丹青比擬，戲班八音有如宋人山水之高古，八大曲則近清人之工緻，前者雄渾，後者纖巧；以格調論，前者陽春白雪[22]，後者霓裳羽衣[23]，是否有當？願聆知音雅教。

[22] 「陽春白雪」，原指戰國時代楚國一種較高級的歌曲，比喻高深而不通俗的文學藝術。

[23] 「霓裳羽衣」，唐代宮廷舞樂法曲。

歌壇滄桑錄

　　說起歌壇，真使人有不勝滄桑之感，戰前穗港歌壇薈萃人才，指不勝屈，罄竹難書[1]，以限於篇幅，只能舉其綱要而已。考歌伶之興盛，廣州似較本港佔先一着，賢思里可稱為策源地，該里向為瞽姬集中住居之所，自十三行怡心茶樓，試辦以歌伶替瞽姬，以娛茗客，期以兩月，竟大收旺台之效。由是各茶樓紛紛改革歌壇，執業歌伶者亦漸眾，初時仍居於賢思里，以便接台腳。西關正南，多如、怡心；城內巧心、涎香；東關澄江、東如等茶樓，悉為先進歌壇。城內顧曲周郎，多數為軍人官僚惡霸之流，「選色」重於徵歌，普通市民多為之裹足不前。本港為法治之區，歌伶與市民，俱不致感到惡勢力之威脅，反而提倡風雅，如武彝仙館（今雲香故址）、如意（今清華閣故址，均由梁澄川君主持）兩歌壇，增闢詩社，金嗓子瓊仙，晉號為「玉京仙子」[2]，張玉京芳名，沿用至今，享譽亦最久。另一「半老徐娘」華娘，同樣有一部分文士捧場，組織「華

① 「罄竹難書」，本指罪狀極多，此處按上文下理，應是「多不勝數」的意思。

② 因「瓊」字異體作「琼」，分拆即為「玉」、「京」二字。

饗詩社」，唱酬之外，互作黨派之爭，各樹一幟，有所謂「舅團人物」，依阿取容，醜態百出，亦罄竹難書也。當時教習歌伶之師父，最著名者有徐桂福、長人東、梁坤臣、馬忠等，桃李滿門，製造人才不少。大喉方面，有飛影、佩珊佩非姊妹、大銀仔、耐冬、妙然、妙生等。正宗生喉有燕燕；平喉有郭湘文、燕紅，以及「平喉四傑」之月兒、柳仙、小明星、蕙芳等，可稱歌壇全盛時代，踵承其後者如何飛霞、黃佩英、黃少英、李少芳、影荷，以及小明星嫡傳弟子陳錦紅，在戰時皆名噪一時，甚能叫座。以生旦喉對唱而躋於第一流歌伶之列，雪嫻與小香香、少文與小桃、雲妃與金山女，俱是個中表表人物。子喉亦人才鼎盛，除上述張玉京、華娘等之外，尚有寶玉、飲恨（即羅慕蘭）、小燕非、翠姬、碧雲（與月兒對答諧曲頗有名）、燕妃等，各擅勝場。本港歌壇在淪陷時期，可算「畸形」發展，蓋酒家無業可營，改絃更轍，增闢歌壇，有如雨後春筍，而市民苦悶心情，無可寄托，只好寄情絲竹，晚上以低廉代價，娛樂幾個鐘頭。因為歌壇激增，需求人才甚殷，竟打破歌壇習慣，業餘男唱家與閨秀唱家，為着生活所驅使，亦被迫以歌藝貢獻知音。「薛腔」、「妹腔」、「馬腔」洋洋盈耳，善唱白駒榮腔之冼幹持，偕其女徒白雪仙，初次現身歌壇，即大為叫座（戰前顧曲周郎，絕對不歡迎男唱家，新子喉七與影兒一對，只能賣唱於二三流歌壇），其後更創作「幻境新歌」，化裝登台，享譽不替（白雪仙不久重隸梨園，冼氏另物色女角拍檔，以李燕屏最受歡迎）。由戰時以至戰後之歌伶，發掘

不少後起之秀，子喉如冼劍麗、白楊、李慧、伍麗嫦、陳翠屏、張小雲（上兩位初時俱唱平喉，另用名字，小雲開始便與劍麗對答）、李淑霞（唱文靜曲殊不錯，可惜出唱未久便息影家居）、劉倩蘭、蘇鶯兒、雪兒、唐碧鳳等；平喉有辛賜卿、梁瑛、梁麗、蔣翠雲等。何麗芳原是名優生鬼容之女，家學淵源，天賦獨厚，能以一人對答大喉子喉平喉，《氣壯睢陽城》一曲，膾炙人口，堪稱「歌壇一絕」，罕有其儔。最近有新進歌伶蔣艷紅，本錢充足，亦兼唱三種喉，前途未可限量。廖志偉亦以「幻境新歌」邀譽，自撰諧曲，與伍木蘭對答，亦博得大部分聽眾歡迎。現在本港「碩果僅存」之高陞歌壇，由福師父（徐桂福）哲嗣[3]柏楨主理，業務雖企穩，而人才零落，知音寥寥，以今視昔，不勝感慨系之矣[4]。

③ 「哲嗣」，雅稱別人的後嗣。

④ 「感慨系之」，指對某件事有所感觸而不禁慨嘆。

洋琴考證與玩奏技巧

　　「洋琴」世俗多誤作「揚琴」，已故音樂家丘鶴儔，所著《琴學新編》[1]，序「揚琴」來歷，有云：「揚琴之製，俱用梧桐木，其形如扇面一般，初出揚州，故名揚琴，後吾粵人乃有效而作之，改其形如蝴蝶樣；若其形如扇面，則名曰『扇面揚琴』；其形如蝴蝶樣，則名曰『蝴蝶揚琴』云。」我認為這一傳說，近於以訛傳訛，其實洋琴正式是舶來品，決不是揚州人所製，謂吾粵人效而作之，恰巧剛剛相反，正好由廣東人傳入江浙哩。仁和沈寄人著《中國音樂指南》民國十二年出版[2]，有一段云：「洋琴一物，已難考其出處，惟近今所出者，大多為我國廣東所製造，其名洋琴之故，或因式類西國之彈琴故耳。」無錫祝湘石著《中國絲竹指南》（民國十三年出版）亦有一段云：「銅絲琴創自廣東，推及江浙，繼則通行各省。」沈祝二氏均

[1]　丘鶴儔《琴學新編》一九二〇年出版，是為初學粵曲伴奏的洋琴演奏者而編寫的專書。《琴學新編第二集》則在一九二三年出版。

[2]　黃良安《小隱廬琴譜》（手稿本，一九三三）曾提及沈寄人的《中國音樂指南》：「近閱工尺譜數種，實無所用，唯仁和沈寄人著《中國音樂指南》為佳，於絲竹淵源指法較為明晰……。」

江浙人，未嘗謂此樂器出自揚州，更說是廣東創製，便是最可靠的引證。不過洋琴在何朝代傳入中國，卻找不到正確的典籍紀載。一說洋琴由西洋傳入中國，約在遜清中葉，當時西洋國家與中國通商之權利，幾為英國的東印度公司所壟斷，交換貨品之地點，則在廣東之羊城，而中國與洋人交易的利潤，則為廣州十三行所獨共享（十三行即十三間商行，聚在一起，後來成為街道的名稱）。因此粵人得覩西洋製品最多，較別省人佔近水樓台之利，洋琴為當時的洋商流傳入粵，較可徵信，粵人仿而製之，殆即祝湘石氏所稱的「銅絲琴」。查此項樂器，西洋原名「兜司馬」（Dulcimer）③，與洋琴製作無異，作扇面形，後來粵人稍變其形，作蝴蝶狀，以求美觀，構造悉仍舊貫，統稱洋琴，不外與洋遮洋服洋氈洋樓等同其意義，稍資識別為舶來品而已，近日似不大盛行蝴蝶形，頗多恢復扇面原狀了。從前我國髹漆技巧，聲聞遐邇，當時不少西洋名貴傢具，遠涉重洋，求吾粵名工，施以髹漆，而寄回本國，並在本國研究閩粵的漆器，粵人為「兜司馬」施以彩繪，當屬大有可能。粵東所製洋琴，在未恢復扇面形之前，無不入漆，或漆上描金，或漆一上彩繪，說不定保留當年遺跡，中西合璧，也未算得稀奇。

西洋人玩奏「兜司馬」——洋琴，用雙槌敲擊，此

③ 「兜司馬」，即 Dulcimer，又譯作「德西馬琴」。

上彼落，如庖丁④琢肉一般，所以德國人叫它做「克不裂」（Hackbrett），即「砧板」之意，奏法守舊，迄無改良，據說鋼琴的構造，是由兜司馬蛻變而成，它原是鋼琴的前身，但鋼琴面世之後，發展迅速，盛行全球，反之，「兜司馬」在歐洲，已不能登大雅之堂，通都大邑殊不易見，或許鄉村人家尚有留存，此外則江湖賣解之流⑤，如吉卜賽人（Gypsy，一種流浪民族，外國影片間有描寫其生活，用此等人物做背景）奏技演唱，仍或有用，差不多亦在淘汰之列了。因為此器之缺點，是沒有收音機構的，Damper餘音太長，阻礙「效果」之音，影響其清朗，聞說匈牙利的吉卜賽人的樂器，獨有此種構造，但樂器不叫兜司馬，而叫「善巴林」（Zmbalum），吾友某君，最喜搜購中西樂器，漫遊歐洲時，想找一件，遍覓未得，今仍在徵求中，看情形怕不久就會失傳哩。至於洋琴的玩奏技巧，以左竹琴為正宗（丘鶴儔氏書中所授，皆左竹法），因主要的音樂字母，設在左手邊，運用當較自然。往昔規矩，左上右落，不許一竹敲二字，更不許滾竹如擂鼓，北人謂之「撕邊」，平易淡遠，無驚人之音節，但偶遇一右竹的玩家（即不能使左竹先行）。琴之主要音位既設在左手邊，將使操琴者頗為制肘，勢必使左手移至右手邊，右手移至左手邊，交加為用，類似僧侶放燄口解結姿勢，有時弄到吃力處，不得不改絃更轍以避，

④ 「庖丁」，即廚子。

⑤ 「賣解」，即賣藝謀生。

雖云「解移宮換羽，不怕周郎」，其流弊或與原調常有出入，這是指「右竹琴」而言，畢竟不足取法，應以左竹為佳。左竹琴為琴法正宗，人所承認，右竹琴雖未可斥為左道旁門，究屬於偏鋒一路。潮州人士，夙以音樂馳譽藝壇，但洋琴名家，多宗尚右竹琴，已故樂師嚴烈，生平擅操琴，儼如獨樹一幟，亦習慣右竹琴，說者謂老烈初學藝於潮州耆宿，習慣成為自然，良非無因，有某君亦是右竹人物，曾將琴絃的主要字母，移至右邊，操熟亦與左竹法無殊，這也是終南捷徑，慣用右竹法的玩家，何妨創造一下。

嚴老烈的操琴藝術，以奇險取勝，有類李長吉詩，稱為「鬼才」，又如天馬行空，使人不易捉摸，往往興之所到，不顧原曲，取流行譜加花，以〈連環扣〉（即〈訴冤〉）為最，幾不能辨認真面目，又如〈旱天雷〉劈頭一句「五六工六合」，或有譏為怪聲刺耳，但仍不失為才氣縱橫，後學者頗多奉為圭臬，藝術眼光，各隨嗜愛，未便妄加批評。聞丘鶴儔氏生前，能反置洋琴於架，倒向地上，一樣運竹自如，雖跡近「雜耍」，可見熟極而流，從心所欲。又有花叢「唱腳」（又名「琵琶仔」，有所謂「唱琴」「唱班」之分），行歌之際，能用左手敲綽板，右手鼓琴，這不過標新立異，談不上真正藝術價值。此外有「師傅琴」一派，樂工習之，為「唱腳」所師承，此派工夫，大都用以授徒，而不是公開鬥技，授徒之際，師徒相對而坐，中間隔以洋琴，師父用「反打」方式，俾徒弟知所模範，上下左右，亦步亦趨，倒是授徒妙法，影響所及，本身技術頗難矯正，

如已故名樂師徐桂福（按：徐氏為八音老前輩，人極謙厚，音樂修養工夫很不錯，生平授徒至夥，從前花國的名唱腳，及時下的著名女歌伶，不少出其門下，逝世之日，門徒多有痛哭流涕，具見平時待人的德惠，這是值得一述的），人所共稱的「福師傅」，便是教慣徒弟之故，畢生不能將洋琴作正面打，積習使然，不足怪詫。在三四十年前，社會風氣未盡開通，男女社交更談不到，女子入學校讀書，已屬數量不多，到了相當年紀，父兄輩便勒令中途輟學，不許拋頭露面，防沾染自由風氣，蘭閨簡出，無可消遣，閥閱之家⑥，家長雅嗜音律者，認為陶情適性，莫若學洋琴，在這一個時期，洋琴似為女子專用品，有如日本女子之喜玩 KOTO 琴（按即大箏之一種）⑦，固不獨唱腳為然，名家淑媛，亦覺名手輩出，不過她們只在家裏玩奏，等閒不易欣賞其藝術，據我所知，有一位李八小姐，玩得十分出色，今已六十許人，不知仍復有當年興趣否耳？

男子在同一時期，積極提倡洋琴的，當推嚴老烈諸前輩，與嚴老烈同一宗派的，有業餘音樂名家羅綺雲（名伶羅叔明——靚少鳳尊人，羅氏為鳳城望族，綺雲精音律，少鳳從幼耳濡目染，垂髫之年，即以能唱見稱於藝林）。昔日寶和照相館主人蔡子詠，以及音樂耆宿潘賢達諸君，均是箇中出色人物。另一派別，則有林子雲，黃詠台，丘鶴儔諸君。近日宗嚴老烈一派，

⑥ 「閥閱之家」，指有功勳的世家巨室。

⑦ 「KOTO」，日本箏，日文稱「こと」（koto）。

皆屬再傳弟子，未易得其真諦，但流風餘韻，仍有足多，擅長此道者，當不乏人，倉卒間未及指數，大抵洋琴這件樂器，學習不難，也無須多耗氣力，心靈手敏，容易精通，故學者數量日增，人才不虞缺乏，不過有一點非常可惜，便是製作日趨窳敗[8]，這卻是無可諱言之事實。從前廣州製造樂器店，薈聚於濠畔街，造洋琴以吉祥軒、金聲館最馳名。金聲館雖屢易人，且出品大不如前，然外埠訂購者，仍指定要金聲出品，金聲館在全盛時期，曾有一部〔份〕良工退出，組正聲館，以「奇巧絃索，特別打琴」為標榜（此兩語照正聲館的招紙錄下來），精心結構，出品駕乎金聲館而上之。洋琴比較名貴的，作蝴蝶形，漆仿古銅或蟹青色，古樸可愛，或描金或施五彩於其上。琴釘純用白鐵；琴碼、琴山口、琴窗皆用象牙，在卅年前一件名貴樂器，價值幾達白銀百金，忒是精巧絕倫。獨惜近廿年來，戲班日漸衰落，正聲素以戲班為最大主顧，遂告不支，計製造精美樂器，耗工不貲，無利可圖，甚且賠折本錢，殊不化算。近日製琴匠人，不少由木工轉營此業，出品只得其神似，發音之秘，全屬茫然。出品之低劣者，捨貯下逾十年的梧桐木不用，改用花旗松木（普通之床板料），作為發音之主要部分；捨提煉精良的豬皮膠不用，改用牛皮膠；若經放置多時，天氣潮濕，全部瓦解的也有；捨森木不用，而用蘇木（下等雜木）做琴身，安得稱為美器？今製樂名匠，碩果僅存的，若廣州文聲之何材、金城之何汝鑑昆仲、

[8] 「窳敗」，腐敗、敗壞的意思。

本港之馮子彬。馮氏以製造鋼琴出身，戰前所製洋琴、班祖，
構造、發音、選材，並皆精美，惜作洋樂形狀，沒甚中國色彩，
似為美中不足，近亦不操此技，轉營裝較鋼琴一業了。

梵鈴（小提琴）拉雜談

　　近日歐美盛行的小提琴，我國人稱「梵鈴」、「梵啞鈴」、「繁華林」、「伐烏林」等，皆是 Violin 的譯音。梵鈴由雛形以至今日，僅有四百年左右的歷史，不能稱為一種古樂器，其前身為「輝路」（Viol），「輝路」的前身，則為「喇璧」（Rebec），最初由近東國家，傳入歐洲。從前世界上以製梵鈴馳名的，當推意大利北部的祈利蒙那市（Cremona）[①]，一百五十年前至為發達（約為一六〇〇年至一七五〇年，即我國明末至清乾隆中葉），此後則一蹶不振了。該市製作梵鈴的良工，垂典型於後世的，有三大家，一為「亞密提」（Amati），一為「史特的花利」（Stradivari），一為「關那利」（Guarneri），堪稱鼎足而三，尤以「史特的花利」，被公認為空前傑構。三大名家的製品，流傳至今的，多數給博物館或貴族富室所蒐藏，間或輾轉出現於市面，每具可抵美金一萬至八萬元，特佳者價值加倍，這是根據一九五二年的市道而言。「史特的花利」的小提琴，最受世人重視，英國牛津市亞司慕林博林館，藏有一具，琴名「微

①　Cremona 或譯作「克雷莫納」。

賽亞」[2]（Messiah），是倫敦希路父子公司所贈的，這間公司販賣名貴提琴，在世界首屈一指，鑒定名琴的證書，舉世一致公認，其價值可知。此外美國紐約市立藝術博物館，珍藏兩具；法國巴黎音樂專門學校，則藏有五具，因為這間學校也是在國際上很有地位的。「關那利」有一具名琴，喚作「大炮」（Cannon），是小提琴家柏根里尼（Paganini）生平所用，柏根里尼馳譽世界藝壇，批評家極口稱道他的藝術，前無古人，後無來者。他是意大利人，死後便將他的樂器，送給意大利遮尼發市的大會堂，以誌永念。除三大名家之外，凡是祈利蒙那市全盛時代的製品，無不工作奇巧，發音之沉着穩健，高低剛柔，悉隨操琴者的意思，日子愈久，聲音彌清，施髹尤為冠絕一時，故存世之器，悅耳之外，兼且悅目。昔人製作，單憑手工，沒有機械輔助；近代科學雖是昌明，但製造小提琴，遠不逮古人的技巧。發音一道，多未窺古人堂奧，是以新琴音韻，總不若舊琴之佳，若琴身之設色與施髹，則配合方法早已失傳，今日之琴之髹，遠不逮昔日。

凡是收藏名琴，或是採購這種名貴樂器，最忌「外行」，第一不要誤觸琴身。普通人到上等琴店選購，除非店員對客人已有深切認識，否則必以平凡製品，請客人先奏，看到是「內行」人，才肯出名琴與客相見，客亦不以為忤，這是他們的「行例」，為着避免損壞之故，當沒有怪責的理由。近日製造「行

② 「微賽亞」或作「彌賽亞」。

貨」的琴廠，以法國、德國、捷克等國為最盛，英國對此業，不大樂意經營，美國貨價高而式劣，日本則式劣而價廉。日本名古屋市有間琴廠，頗有名工製造佳器，然只可定製，現買則罕有。吾粵之仿製技工，截至目前止，尚未有深切造詣，不能與各國爭衡。個人手製的琴，叫做「藝術琴」，一九四九年，海牙舉行「萬國近代製祈利蒙那琴家比賽」，世界錦標，為法國巴黎的米蘭氏所奪。近日市面出售的梵鈴，大都是「行貨」，雖價值盈千，仍是尋常製品，但已不是平常玩家所能負擔。若上等製品，不能夠短期沽出，加上利潤與利息，非過五千元不辦，商人運籌握算，貪多務得，也是情理之常，若索價六七千，更不容易脫售，這便是佳器不多見的原因。同時，玩家除名手之外，所攜樂器，甚少鮮明奪目，服裝也不大研究，以視外國小提琴家之奏技，盛裝華服，儀表堂堂，常有挾小提琴於腋間，則其樂器之清潔可知。普通玩家，甚至連「愛護」也不得其法，這一點也值得提供小小意見，俾大家研究。曩閱外國書籍，有關小提琴的「愛護法」，其最普遍的整頓手續，大致是玩奏之後，用絲綢巾拭去松香屑，然後貯回盒內，我們應如神秀所謂「時時勤拂拭，莫使惹塵埃」，不能如六祖所謂「本來無一物，何處惹塵埃」③。間有松香屑拭之不去的，宜用一種特製之液（樂器店有出售，偶忘其名，相信一問便知），

③　神秀和六祖惠能都是弘忍的弟子，神秀偈云：「身是菩提樹，心如明鏡台。時時勤拂拭，莫使惹塵埃。」六祖偈云：「菩提本無樹，明鏡亦非台。本來無一物，何處惹塵埃。」文中羅氏只取兩首偈語的表面意思，並非談佛理。

徐徐拭去，切忌用酒精或汽車油等去污品，因上述幾種，皆會溶解琴身的油（Varnish，即琴身的粉飾），若自己不能幹，可委託修理琴店代勞，因為沒有相當經驗和技巧，很容易傷及琴的粉飾與構造，可能損及琴音，這是值得注意的一件事。除梵鈴本身應要愛惜之外，琴盒亦宜講究光潔，以免有西子蒙不潔之譏！

至於小提琴所用的琴弓，初時製作極為笨拙，反為小提琴本身，一再經過改善，達到盡善盡美的境界，而琴弓之進步，遲至大約一八〇〇年間，由一個法國人，名喚法蘭西·杜亞徒（Francois Tourre）[④]的精心改革，才算大功告成，像近日的精巧。至今杜亞徒的佳製，大家視作骨董一般，爭相珍藏，可是流傳的數目也不多，物以罕為貴，價值益覺不貲了。昔日的琴絃，全用「吉」（Gut）所製，據說「吉」實在是「羊腸」，由於「羊腸」本質不夠堅韌，近代的音樂，音調漸趨高亢，「羊腸」不能勝任，故用鋼線替代，低音線用「吉」底而纏以金屬的線。假如用舊式的梵鈴，即使三大名家的製品，和奏近代的音樂，亦要略為改造，方能適合高亢的音律。改造的舉例大致如下：（一）將琴柄加長，約英寸二分之譜；（二）將琴柄加斜少許；（三）將琴樑（Bass bar）加長而略厚。改造後，音響自較鏗鏘了。最初製作的梵鈴，頗為注意裝飾，大抵當時貴族中人，多喜用作消遣品，並不是聆音嗜律，有時更玩奏情歌戀曲，以取

④ 「Tourre」疑作「Tourte」。

悅愛人，故樂器本身，輒以金銀、珠寶、象牙玳瑁之屬，鑲嵌殆遍，玩起來緻緻生光，動人快感。除此之外。最低限度，亦雕刻人物花卉，或綵繪圖畫，無形中使梵鈴成為貴族中人樂器。及後名家輩出，音樂水準亦逐漸提高，列為高尚藝術之一種，製作亦當全盛時代，尤其是三大名家，匠心獨運，側重琴本身的構造，賞音察理，精益求精，而不乞靈於鑲嵌、雕刻、綵繪之外觀，以取悅於人，且認為這個「美觀」，徒然阻礙發音之靈活，殊不足取法，此風氣乃不為時尚，轉入返璞歸真的途徑。小提琴除所定標準尺寸之外，更有所謂「半度」與「四分三度」，俱是小童所用，世界各國，很多有名的「神童」小提琴家，亦有小童合唱團，玩梵鈴及鋼琴特別出色的，這都是富有音樂天才，尋常人不易有此造詣。間有一種所謂「八分七度」，雖和標準尺寸差不多，但改絃更張，頗嫌有失常度，殊不足取。比較小提琴大一點的，有「中提琴」（Viola），亦有「大提琴」（Violin Cello）；另一種「低音提琴」（Double Bass），仍保留「輝路」的遺跡（即「梵鈴」前身），不入梵鈴一系了。

　　世界小提琴名家，百年前的意大利人柏根里尼，批評家許為空前絕後，生前所玩梵鈴，至今尚保存於市會堂，享譽之隆，一時無兩。今人則以「開發斯」（Heifetz[5]，立陶宛人，後入美國籍），首屈一指，雖早年其名為「祈禮士拿」（Kreisler[6]，

⑤　Heifetz 或譯作「海菲茲」。

⑥　Kreisler 或譯作「克萊斯勒」。

德國人，後入英國籍）所掩，惟祈禮士拿已屆古稀之年，近且輟演，而開發斯藝術日益精進，大有後來居上之概。以上所談，皆屬於古典雅樂，歐美小提琴名家，俱以此為宗師，我國人所玩梵鈴，頗多私淑⑦舞場一派，其實梵鈴在舞場不佔重要地位，時而怪聲怪狀，加以喇叭有之；置小型米高峰於琴腹，以擴大其音有之；全用電而不用琴身發音者亦有之；皆屬於左道旁門，不是音樂正宗。吾粵近代歌曲，以梵鈴為主要樂器，守舊派認為不應濫用西樂，這是一種偏見，考我國古樂如琵琶等，很多是胡樂，即洋琴也是西洋樂器；所以這一點我不肯苟同，要看樂器本身是否適用為斷。我國樂器，字少音促，能剛不能柔；字少則範圍狹窄，無從發展；音促則缺乏悱惻纏綿之致。梵鈴字多音長，能剛能柔，操縱頗如人意，最適合近代粵曲的作風，我國樂器尚未有此特長，兼收並蓄，也不足引為詬病。粵樂界操梵鈴拍和，當以尹自重為巨擘，亦是創作成功的前輩（一般人只知尹君是「梵鈴聖手」，很少人知他曾做「北派小武」，因那時薛覺先急需武師打北派，薪酬特昂，他天性聰慧，很快便學會，但覺先認為拍和歌曲更覺需要，只幹了一屆班，即回復音樂崗位了）。盧家熾、梁以忠、陳紹等俱堪稱名手，其餘亦有足多，不勝枚舉。梵鈴對於歌曲藝術，發揮幽怨柔和一派，有時更能影響唱家的作品，薛覺先的「薛腔」，頗得力於尹氏的兜引，最近如馮華之於紅線女，行腔有

⑦ 「私淑」，未能親自受業但敬仰並承傳其學術而尊之為師之意。

如天馬行空，跌宕飄忽，頗為時尚，爐火純青，雖尚待時日，但「撩耳」卻是事實。又我國樂器如二絃、二胡、京胡等絃樂，奏畢應鬆絃，免常壓及蛇皮，使之容易鬆弛，獨梵鈴則不然，其理由謂琴絃時緊時鬆，琴體壓力不能常趨一致，則奏時發音無字云。錄之以供參考。梵鈴最忌潮濕，在遠東原非所宜，故須格外注意。十八世紀時期，有販賣名琴的意大利人「他里時奧」（Tarisio），航海至西班牙，從閥閱名家購得一個「史特的花利」的大提琴，已費盡不少心血和金錢，渡海至法國時，風浪大作，舟舶將有傾覆之虞，此老只知有琴，不知有性命，抱琴不釋，幸不久風浪平靜，人琴俱無恙，王漁洋詩云「海雪畸人死抱琴」（指鄺露）[8]，可謂無獨有偶了。

[8]　王漁洋〈戲傚元遺山論詩絕句三十六首〉有詩詠鄺露：「海雪畸人死抱琴，朱絃疏越有遺音。九疑淚竹娥皇廟，字字離騷屈宋心。」鄺露，明末人，明亡，抱名琴「南風」及「綠綺臺」殉國。

三絃在南北樂壇的地位

　　三絃在粵樂界不特為主要樂器，用途較任何一種樂器為廣，它的特長，就是玩得字多，任何音範皆可奏出來，所以拍和的範圍，除班本之外，南音雜調可用，寶子（譜子）可用①，甚至梵音喃嘸，其他樂器一概屏棄，三絃亦一樣陪襯出色，鏗鏘悅耳。現在戲曲界盛行西樂，幾全部取中樂而代，頭架不要二絃、二胡，改用梵啞鈴（小提琴）。他如班祖可代月琴，色士風可代喉管，諸如此類，中樂幾大半淘汰，但嚴格的講一句，想找一件西樂，替代三絃，簡直不可能。或謂：班祖不是〔跟〕三絃差不多嗎？假如沒有玩三絃的能手，請不到此項人才，用班祖濫竽充數，那就沒話可說了（按：戲班中人羅致棚面師父，原希望有一個三絃，使音樂倍加諧和，可是物色人才真不容易，老前輩寥寥可數，非付出相當薪值不行，後起之輩，大都趨向西樂，一則三絃價格很昂貴，普通四五十元一具，質料甚劣，須百元以上代價才過得去，不是平常人所能負擔；二則學習困難，求精更難，況青年多喜時髦，能夠出得百

① 撰曲人常以「宝子」（寶子）代「譜子」，取其音近而筆畫較少，方便書寫。

元以上代價，倒不如學玩梵啞鈴，這是人才缺乏的原因）。其實三絃能追上時代，不在淘汰之列，全因字多之故，最顯淺的比例，二絃便因字少而不為時人所重，它只能配合中音，高音低音俱感缺乏，二胡本來和二絃犯同樣毛病，呂文成出奇制勝，始創用高音，及中盤指和下盤指的手法，並且獨運匠心，細研音階，二胡的兩條絃，一條用鋼線，一條用絲線，就因鋼線可奏出兩個音，若全用絲線，奏高音每有沙啞之弊，經過他的一番改造，二胡逐取二絃的地位而代，這一點功蹟是不宜埋沒的（按：聽說有人批評呂氏近來玩出怪聲，蕪雜而不大精醇，或許是年齡體質關係，指力腕力不免稍差，聽覺亦大有影響，許久未聆雅奏，不敢妄置一詞，即使屬實，我認為大醇小疵，也值得同情原諒）。至於玩弄三絃，最上乘的工夫，名為「挑撥」，即是每條線單彈，而不是三條線齊彈，從前本港的三絃名家，共推四位。

那四位「三絃名家」是：第一位林粹甫，他是讀書人出身，精通樂理，玩三絃及二絃，俱有獨到工夫，天生一副傲骨，脾氣頂壞，與「琵琶王」何柳堂，俱假鐘聲慈善社作居停，任音樂部教師，彼此俱好爭第一，又同是音樂界中鐵錚錚人物，往往舌辯逞強，面紅耳熱，使一班後學之輩，不敢作左右祖，如不能博取他的歡心，很難得到他的薪傳秘訣，門弟子大都耳濡目染，心領神會，自己偷師學來，據我所知，經粹甫悉心指導的，只有兩三位富家子弟，推崇備至，供奉無缺，在他興高彩烈的時候，不特演奏絕技，兼且闡明樂理（他的樂理相當

高明，許多音樂名家，能玩出美曼音樂，對樂理還不十分明瞭的，所在多有）。這一類的門弟子，好比鳳毛麟角了。第二位張子川，聽說他是世家子，與粹甫倒算投契，常聚在一起玩音樂，雖不是拜粹甫為師，亦可稱為益友，故藝術孟晉[2]，躋於名家之列。第三位林紀常，別名「林孝子」，在四十年前，本港社會人士，幾無不知「林孝子」其人，而津津樂道其事。他是本港德輔道中玉波樓的東主（玉波樓是當時很有名的一間酒樓），生平事母至孝，因幼年喪父，感念母氏劬勞，晨昏定省，甘旨無缺，數十年如一日，每星期總有一兩次，請母親出遊，或到公園，或觀賞市容，母必坐肩輿，他則步行在旁，沿途指點景物，以娛悅親心，出遊之際，路人皆指點相告，說這個就是林孝子了，那時他的年紀，也有四五十歲，老而彌孝，所以很得人稱羨。第四位陳傑臣，亦是殷商鉅賈，嗜愛音律，他所玩弄的三絃，線如髮絲，而聲韻諧和，現在音樂名家馮維祺，便是他的外孫，幼年常居外祖家，以性之所近，精操各種樂器，二絃三絃，均擅所長。此外麥少峰（最近棄世，三絃名手，又弱一個，惜哉）、梁以忠、鄭華熾、何大傻等，均為時下表表人才，不易多覯，大傻在鐘聲日久，常受粹甫薰陶，華熾則私淑「林孝子」。廣州方面，以宋華坡最著時譽，宋氏為河南濟隆糖薑店苗裔，「濟隆」子弟，多以音樂作消遣，人才輩出，提起「濟隆」名號，音樂界靡不肅然起敬，華坡即為「宋氏四

[2] 「孟晉」，努力進取的意思。

傑」之一，蔚為「三絃正宗」。

　　所謂「正宗三絃」玩法，除挑撥工夫之外，更要運用技巧，達到美曼境界，玩來有滾音，有碰音，有冷音（冷字讀上平聲 ③），後起之輩，仿弓路指法，有如削足就屨，無形中減少技巧，埋沒三絃本身的長處，這便不是三絃正宗，難登大雅之堂了。往日出會的十番樂，樂師用「擔竿式」玩三絃，將三絃放在頸背之上，如擔竿然，反手彈弄，難中取巧，亦殊不易。又有瞽師用三絃打「封相」，居然奏出鑼鼓之聲，轟獨轟獨澄，形容逼肖，聽眾無不激賞。至於北方樂壇，別種音樂奏法平平，惟三絃與琵琶，確有獨到工夫，玩三絃也有幾項絕技。凡演奏大鼓調（即「說書」，講故事用絃索配合，故名），必以三絃拍和，三絃特別加大，與平時所用的不同。又有所謂「三絃拉戲」，由瞽師操弄，三絃本是彈而不是拉，他們卻捨棄其二中絃，單用一絃，以弓拉之，如拉二胡，亦用加大三絃。樂師拉皮簧戲（即京調），能肖生旦淨丑各種腔調，時而嬌媚悠揚，時而陽阿激楚 ④，試離遠傾聽，恍如角式登場，只覺唱出無字曲，不會想像是三絃的佳奏，最難得是奏快曲，捷如鷹隼，使人不易捉摸，慢奏的時候，仍用普通劇場的全副樂器拍和。三絃不特在南北樂壇佔有地位，日本的三絃在音樂界亦大有聲名，它叫做「三味線」，製作與我國三絃完全相同。不過有

③ 「上平聲」，即陰平聲。

④ 〈陽阿〉〈激楚〉，都是古樂曲。

一點卻甚有趣，普通三絃下面的鼓（像形，不是真鼓），多數用蟒蛇皮揹面，相傳三絃這種樂器，乃由高麗傳入我國，日本國內很少大蛇，改用貓皮，又以有乳為名貴（即原件貓皮附連貓乳部分），較賤者則用狗皮；為利便攜帶，分為三截，用時配合起來。日本的藝妓、歌舞伎（即粵人之大戲）、文樂（即傀儡戲）等，皆以三絃為主要樂器，男女樂師皆能玩奏，女人所用的屬小型，越小越顯名貴，奏出高音；男人則用大型的一種，奏出沉音腔音（腔指胸膛，即寬闊之意）。吾粵的三絃，器小，音清亮而尖；北人多用大三絃，音闊而腔，上下走指，因難生巧，頗覺出色，即街頭音樂家，沿街賣唱，亦必有三絃演奏。近來京班三絃，漸用二絃，甚至竟用單絃；月琴雖有四絃，實為二對，可稱二絃，近日只用一絃，似有退化之象，我很冀望南北樂師，不要荒疏我國樂器的精華技巧，和西樂互較短長，單舉三絃一項，精益求精，也不會落人之後的。

第三輯

雜錄・散記

大八音班的技巧與組織

　　八音班和傀儡戲，雖遭遇同一命運，久已不為時尚，逐漸趨於淘汰之列，但在吾粵聲樂界而言，八音亦曾建樹聲威，施展技巧，寫下璀璨輝煌之一頁。當他們的全盛時期，選色徵歌，爭奇鬥勝，人才輩出，駸駸乎與名優爭一日之短長。因為八音班的人才，除卻綵衣彰身，粉墨登場之外，亦和名優一樣，講究唱做藝術。假如本身時來運亨，碰着知音賞識，小生福以吹簫見賞於班主，拔置戲班，一躍而躋於名小生之列。首創頑笑旦之子喉七，亦是出身八音班，以擅唱子喉，改隸名班「寰球樂」，職位原是女丑，卻以「頑笑旦」名義標榜，唱出婉轉清脆的子喉，因他軀體肥胖，居然派他去楊貴妃，增加新噱頭，反受歡迎，成為三大台柱之一。其他女丑，因他用「子喉」兩字「受落」，爭相仿效，最可笑的，女丑森原名婆�129森，女丑海原名婆�129海，也隨着改名「子喉森」、「子喉海」了。可見八音名角，進一步擢陞名伶，算是意料中事，其唱工之超卓，亦未必視名伶稍有遜色。據說在三四十年前，留聲機器發明之始，歐美名伶相繼灌音，風行一時，唱片公司為發展中國業務，亦請我國南北名優灌片，當時伶人智識水準低落，即一

般社會人士的頭腦，亦具有頑固思想，聽說這一種機器，利用電力吸收一個人的聲音，由唱碟播放出來，伶人之重視聲線，等如商家之珍惜本錢，更見外國人肯出相當代價，只是唱一兩支曲本，越覺耽驚害怕，怕的是電力吸收了本人的聲帶，將來歌喉一定變壞，甚至有失聲之虞，何必貪一時之厚餌，消失了一世的本錢？雖經唱片公司多方解釋，並提出保證，也不肯答應，後來才想出折衷辦法，給以酬金，借用名義，由別人代唱，聽說當時某著名武生、花旦的唱片，俱是八音班的名角所唱的，倒有七八分相似，好比現在仿效某某腔的唱家，唱得神似，也不足為奇。

大八音班顧名思義，雖操度曲生涯，但除歌唱之外，仍運用樂器，施展奇巧技術，使觀眾極視聽之娛，並有新刺激愉快身心，所以能夠別樹一幟，業務亦殊不惡，當時組織健全的八音班，和戲班一樣，每年埋班一次，箇中名角，亦為各班爭相羅致，人數自然追不上戲班，仍有二十餘人，且有打雜供奔走，伙頭弄膳，設辦事處所及人名單，以便顧客接洽，名單內倘有好手多名，儼如戲班的「三班頭」，價值高人一等。大八音班與戲班的差別，有一點十分有趣，戲班以武生作「領班」，而八音則以公腳為主要，舉凡戲班武生所唱的曲本，八音多以公腳替代，次要人物便是小生、花旦，其餘似無足輕重。八音班的角色，當然以好聲線佔第一因素，選擇不敢苟且，故單論聲線一項，戲班實有所不逮，況八音發聲，必需響亮而高越，因演奏的地點，不是空曠的廣場，便是遼闊的街道，加以人多

嘈雜，婦孺喧闐，聲線不夠響亮，觀眾便要鼓噪，線口必較到舊調門之三個字（北人之正宮），試以近日線口相比，總高出五盤線，不高不能達遠，差不多已成定格。劇本亦如戲班的全套，多側重於文場的唱情，晚間例以「封相」等吉祥戲目作先導，接着便是「拋大鈸」、「咬橋凳」等精彩節目（「大鈸」俗作「大鈔」，音如炒字，亦有人叫「大鉢」，「拋大鈸」俗稱「舞鈔花」），最受羣眾歡迎。許多不懂音樂的人，專為這一個節目號召而來，花樣翻新，足歷一小時之久。舞時以大鈸手為主角，佐以一雙大笛，另打鼓一人，大鼓一人，大鑼一人，用頂大號的尺七尺八鈸一雙（按：這是頂大的一種，近來因樂器的變遷，人才日漸衰落，即使戲班棚面的名手師父，「拿得起」的也很少，所謂「拿得起」，是棚面術語，即是能夠應付一切武場複雜而緊張的鑼鼓之意），舞弄作種種賣解花式，或拋高，或平旋，或豎旋，大鈸手則作翻跟斗、單腳、拗腰等姿勢，與鑼鼓悉合節奏，再以海螺承大鈸於上，且旋且吹小曲一闋，蕭瑟有塞外聲。

又有一種「翻酒杯」的技巧，置瓷酒杯幾枚於鈸上，舞動時故作種種驚險姿態，酒杯搖搖欲墜，卻不會墜下來，這是運用內功的奇效，可稱洋洋大觀。舞完鈸花，作「咬橋凳」的雜耍，這本來與樂器本身，不發生關係，只好稱為「雜耍」而已。按古式木橋凳，四足均有少許木筍突出，咬橋凳的樂工，先豎凳於掌，繼將木筍納入口中，用牙咬實，作舞蹈之狀，舞完一遍，放下橋凳，重疊一張於上，以疊得多凳為榮，通常也

有四五張之多，皆憑牙力咬木筍而舞，能夠支持不墜，倒是一件難事，有人說簡中健將，能咬過十張，權衡重量，恐未堪置信。不過有一樂工，體軀雄偉，常能口銜八張，此人除拋大鈸之外，復擅唱子喉，有類「霸王繡花」，可算奇蹟！廿年前，有一老樂工，拋鈸技無懈可擊，爐火純青，可惜多年來咬橋凳的結果，門牙盡脫，且體質衰弱，不能復演此技，老成凋謝，繼起無人，不外下列三個原因：（一）據內行人云：凡操此技，很容易招致肺癆重病，學者視為畏途；（二）學習相當困難，成功者少；（三）不合時宜，吃力而不討好，更沒法維持生活，誰願意幹此營生？咬完橋凳之後，再拿起大鈸舞一遍，用綢傘之尖端承着，且旋且舞，傘內懸小鞭炮一串，燃着鞭炮，以葵扇掩面，炮聲卜卜，綢傘應聲而開，這是最後的節目。當舞大鈸的時候，這一角色，先行更衣，束縐紗繡花腰帶，足繫腳繃，穿扎（俗音讀晚字平聲）嘴鞋，作武家打扮，間有要弄幾頓拳腳的，這似乎超出八音範圍，近於多生枝節了。舞鈸完畢，音樂開始，鏗鏘齊整，戲班容有未及，以樂器而言，亦比戲班略有差別，例如戲班正本沒有提琴，八音則常有。其次戲班出頭，提琴兼大鈸，正本二絃兼大鈸，八音則提琴兼大鈸，二絃一人操之，大鈸一人司之。戲班小鑼鼓沒人專責，必要時由八手兼職，八音則時時有小鑼。能唱者多自己掌板，或打小鑼，或打大鑼，或打大鈸。公腳多掌板，花旦多扣小鑼，武角多打大鈸。

八音班的名角，也帶點老倌身份，未輪到他本人開唱，

多在館裏小憩，屆時自有打雜相請，每人有曲本一部作提綱，與近日唱家，看曲播音的情景略同。八音多唱過午夜，全劇告終，再由男丑唱板眼，用綽板琵琶拍和，大有餘興未闌之意。凡樂工皆坐橋凳，大鑼用繩懸於棚頂，文鑼無架，要用手提，有如近日之京鑼，甚為吃力，只靠音樂箱借力補助而已。據故老相傳，昔日名角有公腳黃寬永，小生花旦有耳牌厚、耳牌甜（按：厚、甜，皆人名，舊俗父母恐孩子夭折，代為穿耳戴耳牌，視作女兒，往昔風氣，認為男貴女賤，賤則易養，故帶耳牌以禳之）。黃寬永的公腳唱工，簡而潔，剛而勁，老而壯，矍鑠如霍子孟，純用陽喉，淵淵作金石聲，聆之痛快淋漓，瞽姬歌老喉，非無健者，奈柔靡有餘，剛勁不足，只能形容老境頹唐的曲中人，沒有雍容華貴的氣度。又有某樂工擅提琴，彈「相思」一引，纏綿悱惻，殆有類於近日音樂名家，獨奏「精神音樂」，不少知音人士，單聽此調而來，可見八音樂工，亦自有其號召力量，不讓名伶專美。樂工的服飾，雖非華貴，亦甚整齊，夏天多着黑綢衫褲，小生花旦較為文雅，多穿絲髮。在三十年前，八音一晚的唱資，常達百元，這是廣州大戶聘僱的特價，尤其在四時佳節，打銅街爭聘名班，非出厚酬，不能使之捨近圖遠，那時有一般接班的經紀，奔走朱門，表記時日，差不多閥閱世家，年中凡有喜事，皆所熟悉，提前兜接生意，各種娛樂節目，概能包辦，從中取蠅頭之利。從前廣州大街建醮，每街有幾台大八音之多，各盡所能，以弋聲譽，名角輩出，及後破除迷信之說興，潮流趨向轉變，此業遂成廣陵散，

箇中好手，不少受聘戲班，為棚面師父，如打鼓鏗、打鑼蘇、喉管英、打鑼牛、打鑼九等，均是表表人物。大八音之外，尚有一種小八音，樂工只有數人，當然談不上甚麼組織，平時營業，多與儀仗店聯絡，例如會景之馬步吹 ①、鑼鼓櫃 ②、十番景 ③ 等，凶喜二事俱可僱用，或在酒樓妓院伴奏，間亦有自奏自唱，必要時則請散工；時移世易，小八音更不能立足了。

① 「馬步吹」，指喜慶音樂，亦是曲名。
② 「鑼鼓櫃」，表演時鑼鼓等用具置於特製的木櫃之中，故而得名。鑼鼓櫃初見於清康熙年間，民國初年最為鼎盛。
③ 「十番景」，或指十番鑼鼓，未詳。

廣府、潮州及外國傀儡戲

　　疇昔之夕①，余赴友人喜筵，堂會演傀儡戲，一為廣府班，一為潮州班，各據一隅，大演身手，座上不少男女外賓，凝神欣賞，嘖嘖稱美。吾友南郭先生②，前年漫遊歐美，為言英、法、德、美、日各國，傀儡戲相當發達，英國有一所傀儡戲院，寓教育於娛樂，列為戲劇教育之一種，訓練專門技巧的人才，反觀我國傀儡戲，久已不為時尚，除神誕建醮之外，宴會中很少人光顧，由於業務不振，服裝道具，班主自不肯耗資添置，往日操此業營生的箇中好手，亦為生活驅使，老早改絃更轍，做小販苦力者有之，做醮師喃嘸者有之，如蒙光顧，一呼而集，無形中由職業變作業餘工作了。考傀儡戲發源甚古，周穆王時，列子寓言，有「偃師刻木」③之事，《雞肋編》云：「窟

① 「疇昔」，過去、從前、以前。

② 「南郭先生」，寓言「濫竽充數」中的南郭先生，是以次檔充高檔、不懂裝懂的人。文中或借指非行內人士。

③ 「偃師刻木」，是《列子》中的一個寓言，寓言中講及一個由人工材料組裝而成的歌舞演員，不僅外貌完全像一個真人，能歌善舞，而且還有思想感情。文中以此引入談傀儡戲的主題。

僵子，亦云魁僵子，作偶人以演戲歌舞，本喪家也。」④ 到了漢末，始用之於嘉會，演技者以手舉之，故謂之「舉人戲」，見應劭所著的《風俗通》，這是傀儡戲之濫觴。降及唐代，裨乘所載，以木人演鄂公與突厥戰⑤，及項劉鴻門宴⑥，機關動作不異於生。宋代風氣最盛，而種類亦最繁，有懸絲傀儡、走線傀儡、材頭傀儡、藥傀儡、水傀儡、肉傀儡各種（按：肉傀儡乃用拇指畫花面作人形⑦，配以動作，故名，其他「藥傀儡」⑧、「水傀儡」⑨則待參考）。清末作家柴桑撰《京師偶記》，有一段云：「傀儡古名郭禿戲，俗名托戲，一曰宮戲，清代製宮戲之巧工，

④　《雞肋編》，宋代莊綽撰，作者引文與原文稍異：「窟礨子，亦云魁礨子，作偶人以嬉戲歌舞，本喪家樂也。」

⑤　即「尉遲鄂公與突厥鬥將之戲」。

⑥　即「項羽與漢高祖會鴻門之象」。

⑦　《都城紀勝》在「肉傀儡」下有夾注：「以小兒後生輩為之。」因此也有人認為肉傀儡是孩童模擬傀儡動作的一種表演。

⑧　《通俗編》：「《武林舊事》有懸絲傀儡、杖頭傀儡、藥發傀儡、水傀儡、肉傀儡……。」羅氏在文中提及的「藥傀儡」應是「藥發傀儡」，這是一種在中國北宋時期流行的傀儡戲。對於「藥發傀儡」的製作、表演形態，極少有相關的文獻記載，只在放「煙火」、「火戲」中有出現傀儡表演名目。或云以火藥帶動木偶表演。

⑨　《東京夢華錄》：「殿前出水棚，排立儀衛。近殿水中，橫列四彩舟，上有諸軍百戲，如大旗、獅豹、掉刀、蠻牌、神鬼、雜劇之類。又列兩船，皆樂部。又有一小船，上結小彩樓，下有三小門如傀儡棚，正對水中。樂船上參軍色進致語，樂作，彩棚中門開，出小木偶人，小船子上有一白衣人垂釣，後有小童舉掉（棹）划船，遶繞數回，作語，樂作，釣出活小魚一枚，又作樂，小船入棚。繼有木偶築毬舞旋之類，亦各念致語，唱和，樂作而已，謂之水傀儡。」「水傀儡」應是在水上（船上）演出的傀儡戲。

曰戴文魁，木偶長三尺餘，台周迴障以藍色布，高逾人頂，其上則設置戲場，朱欄繡幌，華麗喬皇，每一木偶，以一人舉而弄之，動作身段，與真者無異，後方圍書畫屏集，內行絃板，列座念唱，與場上神情相合。」[10]乾道同光之間，盛行於時，英國駐華公使馬戞爾尼[11]，寫了一部書，叫做《觀見筆記》[12]，除記宮中禮節之外，兼寫北京的風土人情，說到傀儡戲，謂與英國之傀儡戲形式相同，戲中情節，則頗類希臘神話云云，可見外國的傀儡戲，亦有相當淵源了。

　　民國以還，北京的傀儡戲，漸歸淘汰，碩果僅存的有「金麟班」，懸牌於護國寺側某街口，營業亦殊蕭瑟，只有夏曆新年，在天橋一帶，懸絲走線，猶時見之，而春燈初試，一人鳴鑼擔箱，循行曲巷間，亦稍點綴新年風景。廣東的傀儡戲，俗名「木頭公仔戲」，行內人名「生動公〔仔〕戲」，又名「手托京戲」（因粵伶李雲茂參加太平天國，清廷禁演粵劇，甚至手托戲亦稱京戲，可見專制淫威之一斑）。有「東莞惠州班」及「下四府班」兩派，東莞惠州班演技者，手執木偶之類，術語謂之

⑩　作者引文與原文稍異，《京師偶記》：「清代制宮戲之巧工曰戴文魁。其木偶則長三尺，台周回障以藍色布，高逾人頂。其上則設置戲場，朱欄繡幌，華麗遍皇。每一木偶以一人舉而弄之，動作身段與真者無異。後方圍書畫屏集，內行絃板列座，念唱與場上神情相合。」

⑪　英人 George Macartney，中譯「馬戞爾尼」，原書誤作「馬爾戞尼」。

⑫　羅氏提及的《觀見筆記》，應是馬戞爾尼所著的《一七九三乾隆英使觀見記》（ An Authentic Account of and Embassy from the King of Great Britain to the Emperor of China ），此書有劉半農中譯本。

「揸頸」，下四府班的木偶，有硬木身，木身之下，有竹作柄，演員執柄高舉，名叫「揸竹」，論演技的姿勢，當以前者為活動。至於潮州的傀儡戲，一種是木頭戲，以木刻成傀儡，狀如人形，高約二尺許，着以麗裝，手足各部均曳細線，以便幕後人的操縱，動作靈活，漫舞清歌，悉符節拍，這與廣府的木頭戲相彷彿。另一種別名紙影戲，大抵由北方的灤州影戲脫胎而來（按：此種影戲，始於北宋，盛於南宋）。初名「皮影」，亦名「白竹窗」，將素紙剪成人獸各種形狀，另加顏色油彩造成，它的表情動作，是借用燈光射影，戲台之前裝一木架，開映時，遍糊透明紙於其上，作為藏影之所，像電影的銀幕作用一般。現在普遍盛行的「紙影戲」，亦稱「圓身」，以示與扁形的皮影有別，以木材為身，頭部用細泥塑成，面部再加油彩，繪成種種臉譜，手足服裝，與木頭戲相同，不過身材卻甚短小，高不盈尺，背後兩手皆穿以鐵線，與木人戲之細線同一作用，以供幕後人操縱，表演的地方，只用一張桌，上下俱落繡帷，作舞台點綴，木偶即在桌面動作，由幕後人扯線，所有歌曲鼓樂劇本，大都仿自梨園，由幕後男女童及成人奏唱，雖名「紙影」，其實可說是小型的木偶戲。南社孫璞（仲瑛）有贈傀儡戲聯云：「開場易，收場難，千古是非，不外一人操縱；看戲多，做戲少，萬般罪惡，全憑兩手弄成。」蓋紀實也。

我國傀儡戲，由於國人不感興趣，日漸趨於淘汰，但外國對於此種傀儡藝術，反而積極提倡，尤其是英、法、德等文明先進國家，竟承認傀儡戲是發揚教育之一種工具，這是值得吾

人一提的。考外國之傀儡戲，普通用 Puppet 這個名詞，那是「手提」的，和廣府的「木頭公仔戲」差不多（凡是受人操縱，沒有主權的國家，外人都一致加上「傀儡」字樣，如從前的「滿洲國」，即其一例）。此外尚有一種「扯線」的，大抵類似潮州的「紙影劇」，名稱叫做 Marionette。往昔藝人，多不肯示人以一己之秘，傀儡伶人，自然沒有例外，文章所紀載的，大都是台前所見的光景，幕後的秘密，很少人願意公開的。在英國而論，有一位溫士羅先生，能夠破除歷來習慣，把傀儡製作的真相，操縱的技巧，和盤托出，以供社會人士鑑賞。他在英國有「傀儡戲大師」之稱，執業數十年，著作亦有十多種，風靡一時，盛名遠播，在倫敦創辦「英國傀儡戲小型劇場會社」，迄今也有卅多年歷史。會員除執業藝員之外，不少耆紳先生，名儒學者，凡是志同道合的人士，都可自由參加，每月假座倫敦大學的景德百里堂，雅集一次。接踵而起的，有「教育傀儡會」，會社假座倫敦師範學校，其餘各市鎮，亦有傀儡會社之設。近日歐美輿論，認為提高傀儡的水準，無異一項良好的教育工具，很多中小學校，特設一科，以引起學生研究文學語言的興趣。因為外國人對戲劇非常重視，尤其在德國，即使演出一套歌劇，每一段台詞，均要發音正確，一字不能苟且，芸芸觀眾中，由小學生以至大學教授，俱凝神欣賞，著名文藝劇《浮士德》（Faust）更可說文人學子誰都要看的，即傀儡戲而言，亦以德國為最發達。

德國的「萬國傀儡館」，在歐洲很是馳名，手提傀儡和提

線傀儡，俱有特長。除英國、德國之外，捷克、奧大利、法國的傀儡戲，業務也一樣蓬勃。奧國沙勞士堡傀儡劇團，提線藝術，精巧無倫，世罕其匹，而法國巴黎的賽璐博物館，特闢專室，陳列歷代傀儡，琳琅滿目，美不勝收。美國的傀儡戲，在目前雖未有十分特色，但歐洲夙負盛名的傀儡劇團，皆以能赴美表演為榮，美國人士趨鶩新奇，歡迎之熱忱，往往出人意料。歐美傀儡戲之能盛行一時，表演藝術的技巧，始終保持優點，更盡量發揮其所長，以補其所短，例如升天入地，真人演劇所不易做到的，傀儡則作等閒，並能在轉瞬之間，身體肢解，解而復合。又有一種「暗髏舞」，用燐質塗身，在黑暗處露出鬼火之光，枯骨時聚時散，使人毛髮悚然，一切配景道具，與劇場無異，所差別者，以木偶代替真人而已。日本方面，原有的手舉傀儡，今已淘汰，線提傀儡，亦不甚盛行。現在的傀儡戲，名叫「文樂」，以數人合舞一傀儡，其表演方式，與中國大不相同，不過業務卻很發達，大坂的「文樂座」（即傀儡劇場）也是舉世知名。以多數人操縱一傀儡，自較一個人靈活生動，然操縱者畢露觀眾眼前，全無遮蔽，助手自頂至踵，蒙以黑衣，正舞手則衣盛服，與傀儡鬥麗爭妍，未免有些礙眼。表演的劇目，大都側重武士道，多屬決鬥、爭仇、剖腹、刺殺的場面，粗豪有餘，溫雅不足，是其所短。南洋一帶的傀儡戲，當推爪哇，場面偉大，傀儡奇巧，是其特長，獨惜欠缺文藝價值。木頭傀儡，則與吾粵下四府木偶戲，完全相似。明朝三保太監鄭和七使南洋（俗

傳三保太監下西洋故事），中國文物不少傳於異域，由於地理接近，瓜哇的傀儡戲，受我國的影響，而流傳至今，也大有可能的。

「打真軍」與「三上吊」

　　往昔梨園子弟，穿州過府，類似「走江湖」人物，「食四方飯」，無遠弗屆，而萑苻不靖[1]，綠林好漢，多以老倌為鵠的[2]，蓋老倌薪值高昂，動輒年薪五七千，照四五十年前生活水準計算，數目殊屬不菲。戲人薪水優厚，差不多為各行頭之冠，綠林好漢，只知其入息多，而不計其支銷浩繁，以及「師約」、「班領」[3]、「寫頭尾名欠單」種種內幕，常向老倌寫「打單信」[4]，勒索巨款，老倌為口奔馳，不能放棄工作，又不比後來戲班有所謂「省港班」、「落鄉班」之分，「省港班」老倌，聲明不落鄉演劇，當時既沒有此種便利，有等老倌只好和綠林中人訂交；亦有不少綠林人物，念在「江湖義氣」面份，「高抬貴手」。而老倌方面，四海為家，綠林好漢不打單，常受無賴

① 　萑苻，澤名。《左傳‧昭公二十年》：「鄭國多盜，取人於萑苻之澤。」「萑苻不靖」是指盜賊土匪很多，治安不好。
② 　「鵠的」，目標。
③ 　「班領」，戲班中人所立的合約文件，一般由立約人書面說明走紅後會付給若干金錢予某人。
④ 　「打單信」，即勒索信。

欺侮，所以很多人學習武藝傍身。據說粵劇由攤手五（張五，漢人）初以「漢劇」教導粵伶，少林寺至善禪師，曾在紅船溷跡多年，以「少林派」技擊傳授梨園子弟，所有班中角色，皆學習武技，蔚為一種風氣。小武身為武角，開始即鍛鍊體魄，常在舞台表現工夫，必須有相當根底，此外則任何一種角色，亦不少以武功著稱，雖荏弱文靜如花旦，也不能例外。近幾十年來，別種角色具有驚人武藝者，若武生公爺創，不特精通拳術，且善泅泳，有一次，綠林悍匪（似是歪嘴裕？）打劫紅船，擄去幾個大老倌，創伶幸賴泅水得免。小生細杞，即名伶新馬師曾師父，特編《萍聚蓮溪》一劇，打軟鞭表現武工，他原是小武出身，因身體癡肥，改充小生，故精通武技未足為奇（以前小生體胖，觀眾不以為嫌。如小生聰、小生福等，尚不至如風情杞癡肥可怕）。花旦具有真實本領的，若紮腳勝、余秋耀等，身手矯勁，等閒三二十人，不易近前，在舞台以「紮腳」戲膾炙人口，如《十三妹大鬧能仁寺》、《劉金定斬四門》、《女俠紅蝴蝶》等；女班花旦有張淑勤，文武好，皆擅武戲，文武好在南洋時間居多，在省港僅佔很短時間，故名字不大為人所熟悉，跐十三個沙煲，打軟鞭，頗能哄動一時。陳艷儂亦演紮腳戲著名，並曾跐沙煲打軟鞭，相信目前花旦羣中，有武藝根底的，艷儂可算是鳳毛麟角，不要說花旦，就是文武生，雖擁有甚麼威武銜頭，論武工也只是花拳繡腿一派吧了。肖麗湘岳丈大花面高佬忠，武藝超羣，子女皆得其薪傳，其女（即肖麗湘之妻）在碼頭腳踢苦力落水，拳打無賴一羣，梨園中尤傳

為佳話。二花面東生、大牛通，以精於技擊，轉做小武，俾能盡展所長。小武因職務所關，自然從幼苦練，在舞台表演武工，為觀眾所稱道的，若大眼順、靚仙、周少保、鐵牛、靚南以及現仍健存的關德興、顧天吾等；金山茂以演《哭太廟》成名，在舞台雖不使用甚麼軍器，大演工夫，某次落鄉演劇，戲棚失火，拯救婦孺，捨生取義，更為難能可貴。上述幾人中，周少保演《打死下山虎》一劇，揭開「虎度門」，騰身而起，用「雙飛腳」向劇中人的下山虎踢去，其勢甚疾，非有湛深武功，沒有看頭；靚南、顧天吾均演《雙人頭賣武》、《大鬧天宮》著譽；關德興則以中國武功底子，苦練外國武技，耍鞭揮索，擊劍掄刀，別開生面。此外靚仙、大眼順等均以「打真軍」號召，戲招上書明「大打五色真軍器」，所謂「五色」，不過用五彩色的纓絡，有紅有綠，有黃有藍，作刀槍劍戟等武器的裝飾品，所謂「真軍」，表示刀稜劍鋒，認真犀利，不是平時演打武戲的「假」軍器。每演「打真軍」，大都在某一套劇本的打武場面，加插這個節目，以引人入勝，有如近日之「打北派」，不過「加插」的機會很少，並不常見，孩子們喜歡看打鬥，故父兄輩多帶同兒女入座。表演情緒頗為緊張，從前舞台演「交戰」場台，手下（觀眾呼為「兵卒」）必帶「藤牌」，恰如說書人口吻：「兵對兵，將對將，一共打了若干回合。」兩陣廝殺，兵卒一便用刀刺殺，一便用藤牌遮隔；到了某方敗陣，得勝將軍亦刺殺兵卒，兵卒如倒地葫蘆，用藤牌抵擋，無異把「古戰場」搬上舞台。「打真軍」，就是在刺殺時候，用刀插正藤牌，

另一面突出刀鋒，似穿過兵卒身上，當然使用巧妙的掩眼法，加以「紫標水」遍染身上及衣服，血肉狼藉，頗為逼肖（按：戲人多用「紫標」像血，如演《周瑜歸天》之咯血，唱完後口中咬破吐出，聽說周瑜利能夠含在口中，唱完「歸天」曲，接續作咯血之狀，觀眾更訝其神奇；他如「大審」場面，鞭打逼供，亦用紫標開水作血）。交戰之際，刀光劍影，利器飛射，聽說在鄉間打真軍，常將纓槍大刀，從台上射向戲棚棟，深入木裏，搖搖欲墜，頗使戲棚棟下的觀眾，暗捏一把汗，這當然工夫純熟，認為百發百中，才敢賣弄，等閒不易嘗試（外國有種技師，專做「槍手」，例如一個人立在門前，飛刀把那人四週插滿，不損絲毫，比較外國傳記所述威廉退爾，射擊兒子頭上蘋果，尤為危險，所謂熟極生巧，非經過相當時日不為功）。大抵因為太過逼真，稍為膽汁薄弱的孩子，也會吃驚不小，婦人女孩更有點害怕，或許因為這個緣故，同時鍛鍊工夫亦費時日，較後一輩的小武，轉而趨尚「打北派」，「打北派」雖然亦需要下一番苦工夫，但有時可以運用技巧，觀眾亦覺得賞心悅目，不像「血肉狼藉」，使人縈諸夢寐。從前小武練習武功，每晨苦練「掬魚」⑤以加強體魄（掬魚是把身體平伏，手掌腳尖貼地，一伏一起，不疾不徐，每日增加次數，能起伏三幾十下，已不容易，呼吸要有節度，不得其法，有損無益），其次學「打大番」、「打級番」等。小武在舞台雖不打真軍，常時

⑤ 「掬魚」，即掌上壓。

疊高兩三張木檯，從高處打觔斗躍下，若非有相當武工底子，也不敢貿然嘗試。由於社會人士，俱知道班中人精於技擊，「班中跌打丸」遂受人信仰，演完「封相」，趁勢作口頭宣傳。近三四十年來，由於潮流所趨，小武若擅演文靜戲更受觀眾歡迎，如朱次伯、靚元亨、靚少華等輩，雖有武工根底，亦很少在舞台表現，例如朱次伯演《三氣周瑜》單腳車身，工夫老到；靚元亨演《海盜名流》，勇救佳人，有一場打武，頗為劇烈；靚少華演《赤幘客》，從三四張木桌上翻觔斗跳下來，充份表現小武工夫。

　　小武打真軍，尚屬英雄本色，貼切身份，最奇趣的是男丑演「三上吊」，頗類於「大笪地」的技藝戲，此則由水蛇容發起，後繼者罕有其人。大抵「打真軍」雖要歷練時日，下過工夫，但「三上吊」演出尤覺「吃苦」，男丑但求惹得觀眾發笑，自己「吃苦」為甚麼來由？所以無人願幹。水蛇容是五十年前的男丑（卅年前演《打雀遇鬼》馳名的，是新水蛇容），從前男丑可兼演女丑，女丑亦可做無關重要的男丑，故「男女丑」聯合一起稱。男丑初時多演下流人物，所謂「爛衫戲」，其後飾演較高身份，穿起「海青」，如《三氣過其祖》之過其祖，及《碧玉離生》等劇的斯文敗類，白鼻哥之流，兼帶多少唱情。水蛇容為昔年一等名角，三班頭老倌，聲價隆重，除丑角本色戲以外，尤擅技擊，以「三上吊」為空前絕後。「三上吊」技藝，為外江師傅所傳授，《秦瓊賣馬》大反山東一劇，水蛇容飾仙家，由空中降下，授程咬金板斧武藝，咬金練習之際，為羅成撞入

來，為之中斷，竟忘卻下半截工夫，只學成卅六度板斧，武藝未能精通，應要學七十二度方算功成，故世人遂有「程咬金卅六度板斧」一語，譏人工夫有限，技已止境。當水蛇容表演仙家下凡之際，用大繩繫辮尾，徐徐由台頂吊下，在半空中以雙足鉗實交椅，作「坐椅」之狀，用木檯放在雙股上，設檯圍，做手一番，表演飲仙酒，吃仙桃，全是象徵動作，演來十分逼肖。表演完畢，拋下檯椅，什箱接去之後，始在舞台上演唱。據水蛇容向人告訴，每演一次，即斷頭髮無數，因斯時清社未屋[6]，男人亦有辮髮，故用真頭髮演出，他為着珍惜髮膚，到晚年不大願意演此劇，向班主聲明，每屆班限演若干次，鄉間主會定戲，班方聲明水蛇容不演「三上吊」，許多主會情願多出戲金若干。照例不超過若干次數，加多收入，當然歸公司營業範圍之內，但班主見其表演不易，亦每次例外津貼多少，主會知其事者，戲稱為「落髮錢」。

考此種「三上吊」，屬於「江湖賣解」之流，從前「大笪地」的江湖技術團，大人孩子一同演出，作「打鞦韆」等花式，頗能吸引觀眾。他們每演到這個節目，特意揭開門簾布，誘致場外觀眾給錢入座，不過幾個銅仙而已。照京班而論，凡演此劇，多屬江湖班，正式京劇團，當然不會靠此號召。據說水蛇容少年貧困，追隨江湖技藝團，度其流浪式生活，因生得精乖伶俐，很博得一位技藝師父歡心，從幼教他練習，最主要

[6] 「清社未屋」，還未進入民國的清末時段。

的工作，就是梳辮，使每束頭髮，能夠平均負擔重力，這完全是「力學」問題，力量平均，庶可免斷髮之虞，但實際上頭髮脆弱易斷，演一次總要斷多少頭髮，也是意料中事。昔年傀儡戲，還有此一套演技，亦早已輟演多時。伶工繼水蛇容之後，很少見有人接承衣鉢，可能因「反正」剪辮，無形中失卻「天然工具」，趨於淘汰，理所必然。近日戲人，較老一輩的，尚能記憶，年青一輩，簡直不知道有這一回事，相信此道定與「打真軍」同樣失傳，試問有誰人肯做吃力而不討好的工作呢？水蛇容雖少年失學，但極肯虛心向人求救，自修不倦，故詼諧脫俗，獨步一時。每次登場，必能令舉座發噱，更常自出心裁，運用雙關妙語，如近人所謂「富幽默感」，絕不類時下戲人，穢語葷言，過於露骨，使閨閣女流，面紅耳熱，羞答答不敢抬頭。水蛇容嘗飾演龜公一角，他完全用俗語「打引」，茲就記憶所及，錄之如下：「公平交易，童叟無欺。（埋位介）（定場詩）貨如輪轉，出入亨通。週年旺相，四季興隆。」可謂無語不貼切本行，用俗語如天衣無縫，即如「出入亨通」一句，絃外之音，妙語解頤，大可「點鐵成金」，何必定說「出出入入」呢？有一次落鄉演劇，備受歡迎，主會嘉獎之餘，和他打賭，擇定某日演劇，聲明要包滿場人發笑，另外派人「巡場」，如有一個人不笑出聲，要他免費報效演「三上吊」一晚，即是在戲金扣回加演「三上吊」的代價，班主是否在他的薪金內取償，這是另一問題，主會一概不理，問他可敢答應？水蛇容初時頗有難色，認為「滿場人要發笑」的條件，殊不容易辦到，

湊巧其中有個善能忍笑的人，誠如世俗所說「執隻金牛也不笑的鼓氣佬」，豈不是白白輸虧？水蛇容剛在躊躇未決，主會及在座鄉人，皆譁然用言語相激，說他沒有本領引得全場觀眾發笑，有甚麼資格做三班頭正印「網巾邊」？並取笑他做多一晚「三上吊」，有甚麼要緊？如果肯答應輸賭，引得全場發笑，照「三上吊」的例外戲金加多一倍，另由主會個人報效金豬串炮，舉行歡送禮。水蛇容當然不會志在利物，最要爭回一口氣的，便是「三班頭正印網巾邊資格」這句話，沒奈何慨然答應。水蛇容日夕思量，種種引笑技術，同班中人倒替他擔心，蓋水蛇容賭輸，報效「三上吊」不打緊，班主可能不會扣除薪金；即使照扣也不成問題；所顧慮者，全班兄弟都為之「失威」，皆問他可有把握？水蛇容唯唯以應，實則本人尚未想得「全場發笑」的資料哩。開演之夕，主會立心鬥勝，在戲棚之外，用紅紙大書特書，和水蛇容輸賭，大家想看「免費三上吊」，不要隨便發笑。果然一屆水蛇容出場，座眾有如鴉雀無聲，照平時的「扯科諢」，已經博得笑聲不少，但是晚別出心裁，極詼諧之能事，亦僅有婦孺略開笑口。動作方面，以綽板繫於臀部，且行且響，改用下流惹笑伎倆，也不是全場發笑。主會和一班鄉人，剛在興高采烈，認為時間將屆，此劇演完，水蛇容不免「願賭服輸」了。忽見水蛇容褲頭帶突然中斷，褲亦隨之褪脫下來，男人固然忍不住呵呵大笑，婦女輩雖面赤畏羞，轉面他向，仍忍俊不禁，且笑且㘃（按：「㘃」字即北人的「啐」字，意義相同，許多北方朋友，說音範也相同）。不過注視之下，

長褲之內，還穿牛頭褲一條，不致貽「失禮」之譏。主會服其機智，大聲讚「好急才」，遂獲得最後勝利。原來水蛇容見大半場演完，尚未有效果，人急計生，先穿起牛頭褲，繫之使堅固，然後穿上演戲的彩褲，僅以咸水草作褲頭帶，草質脆弱，稍為用力鼓腹，草斷而褲褪脫，妙在沒有做作，猝出意外卸下來，觀眾無所準備，想忍笑亦難了，由此可知水蛇容突梯滑稽之一斑。至於新水蛇容，和水蛇容相距時間垂廿多年，他擅演《打雀遇鬼》，形容古怪，能將頭部轉過背後，兩便俱穿對襟衫，背後與面前，差點使人分辨不清，遇鬼一幕，趣怪神情，滑稽曲白，觀眾無不發噱，遇鬼後，受驚成病，作病中人的語氣：「舅父，火車快還是我快呀……。」[7]這句「口白」，成為當時很普遍的口頭禪。

[7]　羅氏提及新水蛇容這句經典台詞，南海十三郎在《小蘭齋雜記》也曾提及：「……後來新水蛇容也演首本戲《打雀遇鬼》，他演至中了鬼魔生蠱病，他的舅父到來探候，他忙走兩步，卻走不起，問他的舅父道：『火車行得快還是我行得快？』他舅父說：『火車唔行就你快。』」

第四輯

評論・分析

祁筱英復出
—— 提倡唱、做、念、打、藝術

　　凡是愛看粵劇的觀眾，當然不能忘懷傳統藝術 —— 唱、做、念、打、藝術平衡發展，而不是單獨聽一兩支主題曲，便感到相當滿意。我也是擁護粵劇的熱烈份子，鑒於粵劇水準日趨低落，新紮師兄師姐，曾經有一個時期，居然以「跛腳畫眉」—— 能唱不能做 —— 的姿態出現，收到旺台之效，這種「綽頭」如果「受落」的話，粵劇前途更不堪設想，幸而不久事實證明，「綽頭」決不能獲得觀眾長時期的擁護，反之，一個真正的藝人，必須配合多方面的條件，才可以奠下穩固的基礎；實至名歸，決非倖致。由於息影十多年的女文武生祁筱英東山復起，即使觀眾留下深刻印象，票房亦創造光榮紀錄，使我益增加提倡唱、做、念、打、藝術的決心。本來藝術的優劣，絕對不能因票房成績而定高下，而祁筱英在目前的環境，也不是孳孳為利，不過這一種因素，對於未來的「示範」作用，卻是相當重要的。第一，對於新紮師兄師姐的心理上反應：任教你千錘百鍊也不「收得」，何苦來由自討苦吃，注重唱、做、念、打，藝術？倒不如單獨研究唱工，做一隻「跛腳畫眉」好了。第二，個人心理上亦起不良反應：若干年來，

風雨無間地苦練南北工架，竟得不到觀眾垂青，鼓勵上進的精神，亦不免打個折扣的了。

祁筱英底名字，初時對我原很陌生，第一次傳入我耳朵，便是婦女會義演的一次，內子看過她和陳非儂合演《樊梨花》，她飾演薛應龍，大演工架，博得彩聲不少。內子觀罷歸家，非常興奮地對我說：「今晚發現一個甚麼祁筱英，大名不見經傳，但文武雙全，是如假包換的『文武生』，我料她不久的將來，定可和任姐（劍輝）爭取一席位，因為她扮相軒昂，身材配合，聲線洪亮，雖然唱工不及任姐動聽，表情不及任姐老到，但她手腳靈活，擅長武工，卻是任姐所不能，若假以時日，當是任姐未來的勁敵，或許她只以『客串』姿態演出，並不是決心向舞台謀發展，那就沒有話說，但如果這樣委屈英才，也就十分惋惜了。」內子雖不是一位有資格的批評家，可是她足夠「戲迷」的資格，三十年來，甚麼鼎鼎大名的老倌也看過，「獨具隻眼」，自然不配這麼樣稱呼，最低限度藝術上的優劣，總可以分辨清楚，正如俗語說得好：「熟讀唐詩三百首，不會吟詩也會偷」，從此以後，我便把祁筱英放在心裏，並從粵劇界朋友口中，調查她底來歷。據我所知：她原是着紅褲子出身，不過環境相當優越，因為她有一位叔公，是日本留學生，富有資產，他卻嗜愛粵劇，「堂會」還不感覺興味，自己做班主經營班業，誰知因此而傾了家。祁筱英便是在叔公經營時期學戲，師事表姑吳幗英及崩牙成。吳幗英是女小武（那時尚未盛行文武生），武藝子很不錯，與任劍輝的師父

黃侶俠齊名，雄據廣州大新天台有年，有相當年紀的戲迷，對她底名字當不致感覺陌生。我們不要誤會，以為「天台」戲班沒有好人才，其實正是製造人才的大本營，紅極一時的花旦譚蘭卿、上海妹，以及現在的「戲迷情人」任劍輝，也是由「天台」戲班出身的。崩牙成也是四十年前很有名的小武，與曾三多的義父，靚仔昭、靚仔升的生身父親武生某（名字已記憶不清）同一班輩，收山之後，經營藥肆，三十年前，在本港電車路附近，有一間「崩牙成藥局」，發售班中跌打藥，婦孺多聞其名，他在指導祁筱英的時候，早已「收山」多時（按：戲班「歸隱」的代名詞，叫「收水」而不是叫「收山」的，附帶註明，以免有「羊牯」[①]之誚）。只是徇她底叔公的要求，訓練一班後起之秀，亦可以說是「情商客串」性質。那時祁筱英年紀不過七八歲，她底叔公和表姑吳幗英，最初原希望她做花旦，「老叔父」崩牙成，對於訓練人才，夙有經驗，覺得祁筱英的身段、手腳、聲線，俱是「筆帖式」[②]的標準人物。吳幗英也是一名「筆帖式」，經崩牙成一提，亦承認他底見解高超，同意祁筱英改習小武。祁筱英雖有大好後台 —— 叔公做班主 —— 不過訓練相當嚴格，她依然要着紅褲，趯手下，崩牙成更按照古老粵劇的規矩，首先要練掬魚、翻觔斗、打級番、擘一字馬，現在祁筱英已是三十歲人，還能擘一字馬，也是當年奠下

① 「羊牯」，即外行人。

② 「筆帖式」，小武的別稱。

的良好基礎，不然的話，發育長成之後，任你怎樣苦練也不成功，試看目前鼎鼎大名文武生，有幾個人尚能夠擘一字呢？她學成之後，恰巧叔公破產逝世，個人環境卻相當優越，恰巧在戰事時期，更不願意拋頭露面做班。但她對於戲劇藝術，歷向發生濃厚的興趣，戰時粵省府的所在地曲江，常見她粉墨登場，為義演而籌款，總是不肯落人之後。因此戰時居留曲江的士女，沒有人不知道祁筱英的大名。她認為一個伶人，應該兼擅唱、做、念、打的藝術，才配稱「全材」，她從先輩藝人崩牙成、吳幗英，以及最近師事的陳非儂、桂名揚，所吸收的粵劇傳統藝術，還不感覺滿足，早在若干年前，又學習平劇的技巧。筱英居留北方一個時期，並與平劇朋友往還密切，研究劇藝，她靈機一觸，認為他山之石，可以攻玉，平劇底特殊優點，大可以和粵劇融會貫通。她固有粵劇的良好基礎，再從事平劇技巧鍛鍊，當然比別人優勝一籌。恰巧她所從遊的師父，又是在平劇極負時譽的刀馬旦祁彩芬，和他底公子玉崑，翻打跌撲，無一不精（按：刀馬旦是平劇獨有的角式，粵劇向來沒有這個位置，粵劇的馬旦和武旦，名稱雖近似，性質絕對不同，馬旦在「封相」算有用場，平時和手下堂旦差不多，武旦可說是「武裝梅香」，穿裙而不踎躓，做劉金定、樊梨花等女將的鴉鬟，許多人誤會余麗珍、陳艷儂演武戲，稱為「大演武旦工架」，其實這個「銜頭」大差特差，往日擅演武戲的紮腳勝余秋耀，依然是「花旦」稱呼，因為粵班中的「武旦」，只是阿威阿水之流，聊備一格而已）。筱英吸收了平劇技巧之後，

有一點特長，確是能人所不能，她本來養尊處優，從未作東山復出之想，但她認為學問如登高，必須達到顛峰才有精彩，尤其是戲劇藝術，熟極生巧，最忌一曝十寒，所以多年來家庭燕居，仍孜孜不倦地學習，這一次之復出，完全徇友好之邀，以南北融會貫通的劇藝，一饗知音人士。她初時還是謙遜不迭，恐怕辜負觀眾期望，再經過粵劇界名伶，和好幾位班政家的慫恿，始慨然作初步的嘗試，估不到一鳴驚人，演出《羅成寫書》，她底「獨到功夫」，擘一字和耍令旗，卻非餘子碌碌所能及。「擘一字」，配合馬鞭姿勢，象徵馬蹄蹶倒，又從一字腿的起伏，表示這匹馬不受控制，運用之妙，表演之佳，真令人拍案叫絕！「耍令旗」手段純熟，配以矯勁靈巧的身段，觀眾不自覺地又報以熱烈的掌聲。記得二三十年前，靚仙演《西河會》，周少保演《打死下山虎》，必在內附俗稱「戲橋」③ 及戲院街招，標明「包喝三個大采」，將來祁筱英劇團再有機會演出的時候，援引這句標語，相信也不致「撞板」哩。我說祁筱英替粵劇界放一異彩，並非阿其所好，蓋有所見而云然，我現在可以列舉幾個理由如下：第一點，她能夠利用平劇的技巧，融會在粵劇裏，只是採擷精華，並不是生吞活剝，呆板板地襲取別人的皮毛工夫，而是真真正正地保留粵劇的基本藝術。我們必須知道：粵劇屬於地方性的戲劇，自有我們的風格，採取別人的特長，當然不可非議，但只懂得打幾手北派，哼幾句

③ 「戲橋」，即劇刊，用以介紹演員及劇情的單張或小冊子。

不鹹不淡的京腔，以為炫耀自己所長，其實適足以自形其醜。大凡一種藝術，尤其是戲劇，非經過相當時日的鍛鍊不為功，單靠小小聰明，短短時間，試問怎會有深切的造詣？祁筱英的特色，便是融會北劇精華，始終保存粵劇的風格。祁筱英此次復出，並不依賴三幾下「獨到工夫」，完全側重唱、做、念、打的藝術，一切舞台上應具的條件，俱達到平衡的水準，使觀眾極視聽之娛。這是十多年來不斷苦練，辛苦得來的收穫，一舉成名，決不是僥倖所致。我現在再將祁筱英的唱、做、念、打、藝術，加以分析，這一次演出的成功，「天賦」與「人工」，俱有連帶關係，換句話說：她具備先後天的優厚條件，天賦獨厚，加上人工栽培，便是她底藝術成功的主要因素。她生得個子高，身段軒昂，扮相自然出色，當初次露臉的時候，鄰座有位年紀相當的女戲迷，說她有幾分像黃千歲，這句話可沒有錯，在時下文武生中，扮相與體裁，確以黃千歲為首屈一指，去六國封相的元帥，擔綱口白，頗有威勢，短小精悍的陳錦棠、石燕子，不免有小巫見大巫之誚。近三十年來，我所看到的女班小武，只有一個譚劍秋，扮相軒昂，可以和祁筱英相比，但個子仍不及祁筱英高大，譚劍秋小名亞根，人甚活潑，有男兒氣概，班中人戲呼為「肥仔根」。她隸羣芳艷影，與李雪芳共事，當時蘇州妹的鏡花影，有小武曾瑞英，做工雖不錯，但扮相殊不佳。說到祁筱英底聲線，她真是得天獨厚，天生一注好「本錢」，中氣調舒，聲調酣暢，以一個擅演武工的角色，配合這樣水準的唱工，總算得難能可貴，何況祁筱英天

賦好「本錢」，譬之「多財善賈」，已自勝人一籌，稍假時日，再加揣摩，亦不難創造美曼的腔口。她近來越唱越有進步，由於桂名揚的悉心指導，她本人孜孜不倦，居然唱來悠揚跌宕，深得「桂腔」神髓。

先儒「知難行易」、「知行合一」的學說，大家都很明瞭其旨趣，不必贅述，祁筱英值得標題的四個字卻是「知易行難」，必得註釋一下：她從小「着紅褲」出身，古老粵劇小武的基本訓練，如「掬魚」、「打大番級番」、「朝天鐙」、「擘一字」……等工夫，早已奠好基礎，息影之後，延聘好幾位北派名角如祁彩芬、玉崑父子、粉菊花等教授武工，她明「知」武工中若干種「花拳繡腿」，既「易」學又好看，她目前的環境，正是養尊處優已慣，東山復起，不過性之所好，興之所到，屬於「遊戲」性質，絕不是「職業」登台，任何人都就安愛逸，擇「易」而從，但她偏要揀擇最艱「難」的武工，實「行」不懈。她底親近的女友，甚至亦有些戲班中人，見她苦練的情形，好幾次都提出勸告：你現時又不是靠做班謀生活，學三幾度花拳繡腿，既易學又好看，自然博得觀眾掌聲，何苦專揀最難的工夫去學，可能「吃力不討好」，為甚來由？她堅持其一貫的主張，毅然決然地說道：「觀眾的眼睛是雪亮的，花拳繡腿與真實工夫，觀眾亦很『識貨』，斷不會因好看與不好看，作月旦的公評，所謂『難能可貴』，優劣之判顯然………。」觀於她在《寶馬神弓並蒂花》演出「抱一字滾圓台」及《雙槍陸文龍》的耍槍，便

知道她的「難能可貴」,「巧不可階」④,因難生巧,顯見有獨到工夫,非經過相當時日的鍛鍊,不容易達到這個巧妙的地步。環顧近五十年來的女文武生,人才確不可多得。第一,從前只有小武,文靜戲多由小生擔綱,各司其職,不容越俎代庖⑤,周瑜利演文靜戲創作於先,朱次伯發揚光大於後,到靚少華始別號「文武生」,但女小武仍不受觀眾歡迎,譏為「姐手姐腳」,總不及男班威風。女班全盛時期,拍蘇州妹的曾瑞英,做工很好,而聲線不佳;拍李雪芳的譚劍秋,扮相與身段俱過得去,而唱工平凡,因當時小武不大注意唱工,且李氏多與小生崔笑儂拍檔,大有英雄無用武之地;還有一個林卓芬,扮相與唱做堪稱中上之選,只屬於「大板凳」⑥之流,沒有特殊精彩。四十年前有位扁鼻玉,後嫁小武金山七,唱做俱優,而其貌不揚,扮相很差。近廿年來如靚華亨,做工冠絕一時,有「小亨哥」之譽(大亨哥是靚元亨),唱工亦饒韻味,獨惜天賦所限,個子矮細,誠屬美中不足。現在紅極一時的任劍輝,唱工冠絕儕輩,文靜戲固所擅長,而靶子戲又非所夙習。準是而觀,像祁筱英這種「女文武生」人才,天賦人工,能夠達到「文武雙全」的階段,確是四五十年也不容易找到一個,這是我站在觀眾立場所說的公道話。

④ 「巧不可階」,指巧妙得別人無法趕上的意思。

⑤ 「越俎代庖」,指掌管祭祀的人放下祭器代替廚師下廚。後用以比喻踰越自己的職分而代人做事;即越權辦事。

⑥ 「大板凳」,即演技平穩而不特出,平平無奇。

吳君麗勤有功戲有益

　　粵劇日走下坡，班業衰落，外來環境猶屬次要，本身腐敗，卻是無可諱言的事實。大老倌盤滿鉢滿，滿不在乎，「聘金」則提高身價；藝術則自惜羽毛，不肯賣力，興之所到，高唱入雲，便算盡了藝人的責任。這在大老倌方面而言，藝術早已奠下基礎，好比作家中的斲輪老手，信手拈來，都成妙諦，觀眾也不致感到十二分的失望，可是後起老倌依樣葫蘆，以為對着米高峰前，能哼一兩支主題曲，就可以保持票房紀錄，完全不瞭解戲劇的真諦 —— 是綜合性的藝術。為着挽救粵劇未來的厄運，不能不密切注視下一代的優良種子，最先決的條件，唱、做、念、打、藝術平衡發展，可是失望得很，「少見」得很！

　　由於女文武生祁筱英東山復出，她是正式着紅褲子出身的，息影十多年，養尊處優，但她仍不忘懷藝術，燕居之暇，把從幼練就的「擘一字」、「朝天鐙」等武工，鍛鍊不綴，漫遊京滬，更師事京劇名伶，再求深造，融會南北藝術於一爐。復出之前，唱、做、念、打，溫故知新，足足準備一年多，風雨無間，嚴格訓練，其苦心孤詣處，與毅力精神，頗使我深受感

動。劇團三次演出，俱有優越的成績，實至名歸，當非倖致，由此更加強我提倡唱、做、念、打、藝術平衡發展的決心。她個人成就的事小，對後一輩起「示範」作用，關係粵劇前途最為重要，據我所知，後起之秀，當真埋頭苦幹，不為虛名所累，只求實際打好基礎，然後給予觀眾一個良好新印象，吳君麗、陳好逑、白楊……等，俱堪稱表表人物，現在首先說出我底心目中的「麗聲」劇團女主帥吳君麗。

吳君麗的名字，對我並不算陌生，我既有周郎癖，很留意發掘新人才，覺得她很有歌唱天才，嗓子嬌媚輕清，唱工濃郁有情緒，口箱好，文靜曲雅擅所長。頭一晚，我在「港電台」顧曲，是尹自重兄介紹和她認識的，並從自重兄口中，知道她極肯用功，除歌曲藝術之外，規定時間，從遊南北名伶，學文習武，風雨不改，寒暑無間，使我衷心地表示敬佩。有一天，我陪同老伶工新丁香耀到「港電台」參觀「伶星訪問」的節目，我和這個節目的主持人張君，談起所訪問的伶星，差不多應有盡有，但張君表示很失望的樣子，好幾次徵詢吳君麗，她總是婉詞推卻，自謙「無善足述」、「失禮聽眾」。我聆言之下，不知不覺間，對君麗更留下一個深刻印象，同時我當然很明瞭她底心理，因為事實擺在目前，她在藝術界的日子很淺，而地位也躋起最快，除藝術之外，自然尚有許多優厚的條件，天賦特厚與人工造詣俱有關係，但假如別個人達到這個地位，很容易志得意滿，爭出風頭 —— 這是時下一般新紮師兄師姐的通病 —— 而君麗仍然虛懷若谷，繼續埋頭苦幹下去，惟恐名實

不能相符，充實本身「利器」孜孜不倦，這一種堅忍強毅的精神，就是未來成功的因素。

戲人爭取地位，亦猶之各階層人物打出路，躋顯要，大致可分為兩派：一派是「穩健派」；另一派是「急進派」。茲舉戲班女包頭為例：白雪仙寧可站穩「二幫花旦王」的地位，久久不肯掌握正印，直至她認為時機成熟，才答應班政家的要求，這是「穩健派」的作風。紅線女因緣時會，天賦與人工俱有優厚條件，扶搖直上，幾年之間便站穩正印位置，她誠然是「急進派」的代表人物。本來一個藝人的造就，必須經過相當日子，工多藝熟，熟極而流，自然以「穩健派」為宜，但如果具有藝術天才，配合各方面的優厚條件，本人更勤懇苦練，以有餘補不足，亦可能踏進成功的階段，吳君麗便屬於「急進派」最有希望之一員。

人共所知，君麗在戲班的歷史很短，又是「中途出家」，而不是着紅褲子出身，但她底藝術氣質相當濃厚，天賦一副嬌媚輕清好嗓子，而其苦學實習的精神，不屈不撓的毅力，在時下新紮師姐中，很不多見。她在「麗聲」劇團，首次以正印姿態出現，我初時倒替她有點擔心，以她平日的虛懷若谷，經過長時間的準備，工夫方面，當能應付得來，不消憂慮，我所擔心的是她初掌正印，情緒若過份緊張，可能演出失常；其次劇本方面能否適合身份，卻是「成功」與「失敗」的因素；再其次則觀眾方面，亦因她是正印老倌，評衡的尺度自然提高一點，不比做二幫，有正印擔綱，得過且過，而觀眾的眼光是雪亮的，

優劣自有定評，不能顛倒事實。我在首夕看完《梁紅玉擊鼓退金兵》之後，已經輕抒一口氣，放下心裏的石頭，很代她前途表示慶幸，她底藝術賦得一個「穩」字，最低限度可以站穩地位不怕動搖。不久事實證明，好評如潮，博得觀眾熱烈掌聲，「梁紅玉」能夠賣續一星期，劇本充份發揮她底「看家本領」。

我對於君麗這個「急進派」人物的成功因素，有幾點是值得提供與未來的師兄師姐參考的：天賦獨厚，人工栽培，加上本人「有統系」的孜孜不倦地苦練（我所知有等師兄師姐，急時抱佛腳，派到劇本來，才請師父逐場戲演出示範，絕不是「有統系」的從基本工夫做起，這種學習方式，決不會收穫佳果，這是我敢斷言的），這都是一個藝人成功的基本條件。君麗最聰明的是：懂得選擇名師，開始即從遊陳非儂，因為戲人至忌「開壞山」，記得桂名揚和我談及他的徒弟某君，初時他忙於工作，不暇監督教導，誰知一年之後，偶然發現某君的手腳極不大方，馬上加以糾正，可是學壞成為自然習慣，即使大力鞭撻也改不過來，這是「開壞山」的弊病，有時永世也不能夠改善的，寧可追隨開山師父過了若干時期，再從遊其他師父集思廣益，更覺錦上添花。君麗就是優勝在這一點，例如她由陳非儂「開山」之後，再師事肖蘭芳參考藝術。歌唱的開山師父是尹自重，她並師事林兆鎏，又請呂文成指導古腔；武工由祁彩芬、玉崑父子一手栽培，仍不斷與其他武師研究，含英咀華，事半功倍，這是第一點。其次她的修養功夫很好，初掌正印露臉之初，能夠控制緊張情緒，非常悠閒地演唱，但越演越

緊，越唱越佳，最後達至巔峰狀態，循序漸進，順理成章，估不到她能夠抓着這個「名伶的秘訣」——薛覺先唱工，就是擅長「駛聲抖氣」，演技則擅長「賣弄氣力」，初演時輕描淡寫，到了情節緊張，然後大大賣力，所以倍見精彩，不然的話，初時恐不賣力，到了應賣力的時候，力不從心，自無精彩可言，君麗懂得這個「秘訣」，不由我不讚她一句。

君麗除勤研劇藝之外，虛懷若谷，人緣極好，全班大小老倌，見得到的地方，都盡量告訴她，她亦同樣欣然接受，戲班中人也拿這句話做話柄：「吳君麗真個虛心，處處聽人指教，連手下仔也是她的師父。」由此觀察，君麗努力求學，集思廣益，可能就是她紮得快①，站穩地位，不怕「搖搖欲墜」的因素。

君麗本來以唱工見長，初時從遊「梵鈴聖手」尹自重之門，天賦嬌媚輕清的歌喉，加以師傅循循善誘，很快在電台播音，使聽眾留下良好印象，這才引起她「學戲」的念頭。別個姐兒便會「練精學懶」，以為時下觀眾愛聽主題曲，單做一隻「跛腳畫眉」，添置五光十色的「私伙」行頭，何嘗不能打得一個地位？但她深信藝人的成功途徑，必須配合種種條件，下大決心，努力奮鬥，禮聘第一流名師，使唱、做、念、打、藝術平衡發展，估不到她以荏弱之軀，在短短時間內，演出好幾度「吃力」的武工，初掌正印的「首本」劇《梁紅玉擊鼓退金兵》，第二屆演出的《燕妃碧血灑秦師》，俱博得熱烈的掌聲。

① 「紮」，演員走紅、成名的意思。

無怪「女班政家」成多娜說出這一段話：「君麗小姐有一顆赤子之心，有無畏的向上精神，更有着一切從事舞台藝術的本錢與魄力，我能夠擔任她的褓母，是榮幸的，是最合乎我畢生旨趣的……。」成小姐的話沒有錯，卅多年來和粵劇結不解緣的我，目睹粵劇日走下坡，後起師兄師姐們稍有寸進，志得意滿，驕矜的氣燄使人不可嚮邇[②]，像君麗這樣肯用功的女孩子，教我們怎能不多說幾句鼓勵吹捧的話兒，事實上她亦有種種優點擺在我們的面前，也不是隨便瞎捧能夠遮掩觀眾雪亮的眼睛。

按照梨園以往的「規矩」，以及觀眾欣賞藝術的眼光，不能演「閨秀戲」，差不多沒有「正印花旦」的資格。君麗向藝術途徑邁進，步驟很有「層次」，她首先以五花八門的北派武工，給予觀眾一個良好印象，接着表演文藝劇，側重閨秀戲和苦情戲，融會電影的內心表演，以彌補「舞台經驗未豐」的缺陷，在《香羅塚》一劇中，演技又邁進一步。同時她底聲線，亦逐漸「入肚」，唱出情緒，頗有韻味，此劇出自唐滌生兄手筆，他不愧斲輪老手，近年來，不作「急就章」，有充份時間編寫，多精心結構之作，今春演出的《雙珠鳳》，亦有異曲同工之妙。

君麗以一個「新紮師姐」，能夠迅速地奠下良好基礎，造就錦繡前程，我可以歸納說一句「勤有功」，簡括的批評她一句「戲有益」——每演出一套戲，都比前更有進益。

② 「嚮邇」，接近的意思。

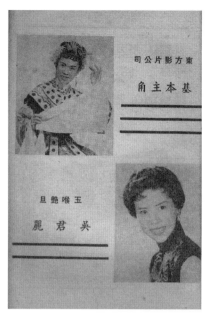

《顧曲談》初版插圖

薛派薪傳弟子林家聲

　　為着恢復粵劇光榮傳統，提高水準，挽回一部分已失去的觀眾，使粵劇駸駸乎有「中興」的氣象，端賴未來的師兄師姊們的努力，近一年來，我不憚愚陋，站在戲劇專欄作者地位和觀眾一份子的立場，極力提倡唱、做、念、打、藝術平衡發展，對新紮師兄師姊們寄予莫大的期望和不斷的鼓勵，雖是「人微言輕」，可能無補於實際，但事實擺在面前，藝苑新葩，翹然挺秀，朝氣蓬勃，欣欣向榮，中規中矩，出類拔萃的頗不乏人，林家聲便是其中最優秀的一個。

　　家聲幼耽戲劇，具有天才，有關綜合性的藝術，他俱感到濃厚的興趣。日間肄業學校，晚上參加玫瑰音樂學院，由容德怡、德昌昆仲教唱歌曲；追隨老前輩肖麗芳習粵劇；西關貞一山房名拳師林基介弟 [①] 林七授以國技，打好健身基礎。戰時曾在「四大天王」尹自重、呂文成、何大傻等領導的音樂茶座表演獨幕劇，這時他才是十二歲，和乃姊家儀合演《生武松》、

① 「介弟」，弟弟的雅稱。

《打洞結拜》、《亂經堂》、《哪吒鬧海》、《張巡殺妻饗三軍》[2]諸劇，一般戲迷稱為「神童」。有一件事倒是非常巧合：他那時尚未認識薛覺先，但他的扮相、唱工、做工，爾雅溫文，一般戲迷讚他接近「薛派」，現在更異口同聲譽為「半個薛覺先」。事實上家聲確也獲得薛氏的薪傳，日夕追隨左右，薛氏夫婦另眼相看，諄諄指導唱做藝術，由「台型」、「內心表演」以至「面部化裝」，無微不至。大家都很明瞭，薛氏在戰前是伶星界的泰斗，演劇拍片忙個不了，簡直沒有一點多餘時間，門弟子很少有「耳提面命」的機會，家聲師事薛氏的時候，恰巧薛氏燕居多暇，通常由家聲作伴，薛氏從不丟荒歌唱，「曲不離口」，家聲則拿樂器拍和，沉浸濃郁，家聲唱工深得「薛腔」神髓，自有其淵源，其他表演藝術，亦沒有例外，說者謂：薛覺先沒有落班，是他個人的不幸，是觀眾的損失，卻是家聲的幸運。

覺先晚年，對家聲十分喜愛，師弟之間，親如父子，甚至太太唐雪卿，亦別垂青眼，對藝事多所指導，最可笑的是，她譏笑家聲年少老成，太過「古肅」，常叫他做「林老爺」，但對人卻讚他演戲夠活潑，悉改「古肅」作風。其間的過程，我知得最清楚，因為家聲認識薛唐夫婦，是由我作介紹。這是勝利復員的翌年，適值薛氏生辰，在「覺廬」開音樂會，這也是他們夫婦的慣例，生日宴置酒高會，笙歌由午間起，徹夜不休，除名伶友好助興之外，這一次更叫我多邀幾位名歌伶參加，計

② 「妻」字或作「妾」。

有月兒、白楊、辛賜卿、李燕屏、伍麗嫦、雪嫻等，薛氏親自「揸竹」——掌板——到了薛氏唱其名曲，誰人掌板呢？雖有好幾位音樂家如尹自重等，自然可以揸竹，但薛氏喜歡他玩梵鈴拍和，其他亦面面相看，寧願玩樂器，我見此情形，提議叫家聲擔任，薛唐夫婦當時都覺得很錯愕，事實上許多「大人」都有點心怯，這孩子怎能勝此重任？月兒點點頭，接口附和道：「很好，就叫聲仔吧。」因為屬於消遣性質，姑且由他一試，結果薛唐夫婦俱連聲讚好，從此對他留下良好的印象，成為他們後期最得意的弟子。原來家聲自幼嗜音律，能玩諸般樂器，更長於「揸竹」。戰事時期，他鬻技於四鄉，本是擔任演獨幕劇的，有時不容易物色人才，由他兼任「掌板師父」，月兒落鄉時見過他底工夫，所以立刻贊成我的提議。

　　家聲對於藝術的造詣，沉毅的魄力，苦練的精神，十餘年如一日，心無旁騖，只知向藝術的途徑邁進，可作為一般新紮師兄的模範。光復後返港初期，曾隨名師黃志允君學習粵劇傳統藝術，北派則始終師事郭鴻斌、袁小田各位武師。袁氏拍薛氏成名，教授方法極好，家聲至今猶苦學不輟，所以近來打北派，花五八門，各極其妙，試列舉其一斑：《織女下凡》的雙枴、鎚、蕩子；《梁紅玉擊鼓退金兵》的脫手鎚；《花木蘭情困羅成》的九枝槍；《七彩寶蓮燈》的惡虎村走邊、舞大旗、絞紗圓台、鐵公雞標火；《董永天仙配》的大扣起霸、快槍、反身、大扣打蕩子；《后羿與嫦娥》的鬥角、劈刀、京派手橋；《鬧燈記》的海青馬蕩子、白手奪刀………可說精彩百出，難

怪每次演出，皆博得如雷掌聲。

薛氏既看重家聲，盡將生平首本劇本，送給家聲，作為臨別紀念，俾得細意揣摩，承襲其薪傳，去年十月中旬，我曾經將家聲近來藝事的進步，向他略為報告一下，因為我知道他對家聲是十分關懷的，不久接到他的親筆覆函，中有一段話：「聞得家聲之藝術，有如此進步，吾不但只微笑，更覺萬分喜悅。所喜者是我之衣鉢有人承繼，對於我生平之藝術壽命，更可增長。一個藝人不應保守，理宜扶掖後進，俾有所成就，人雖無百歲，但藝術可以在世活得數千年，我希望家聲不久之將來，成為『全個薛覺先』，不只『半個薛覺先』，於願足矣！」

噩耗傳來，覺先溘然長逝，藝海星沉，無不同聲傷悼，女班政家成多娜，為着紀念「一代藝人」起見，組織覺聲劇團，集合薛氏得意弟子，及和薛氏具有深厚淵源的名伶，點演薛氏生平名劇，頭炮劇《花染狀元紅》，是薛氏逝世前夕演出的劇本，尤具有深長紀念意義。由於麥炳榮「讓德可風」（炳榮追隨薛氏多年，薛氏獨愛其生性耿直，有時苛責不當，他常斤斤反駁 —— 故號「牛榮」—— 薛亦隱忍不較，他極肯扶掖後進，好幾屆班都由他建議班主，聘家聲為之副，自言念在「同一派脈而來」，此次更有意給予家聲發展機會，俾奠下「擢陞正印」的基礎，這種美德打破歷向戲人「妒才」的陋習，很值得稱道），特使家聲擔綱薛氏原日飾演的角色，如所週知，家聲是薛氏晚年最得意的弟子，親炙日子既多，指導機會自不少，對家聲期望尤殷，所以大家都想看看他承襲師尊的藝術，達至甚

麼程度，無怪「薛迷」觀眾如潮湧至，和薛氏師徒具有交誼的伶星界及社會名流，亦聯翩抵步捧場，場面的熱鬧為近年來所罕見。我在看完《花染狀元紅》之後，不禁悲喜交集！

喜者何？家聲首次擔綱主演師尊首本，不論扮相、台型、骨子輕鬆的文靜唱做藝術，俱得薛氏的神髓，表現出來的是學有師承，是經過師父「耳提面命」的成果，和普通「偷師」者不同，因為任何一種藝術或技術，創作者自有其心得和「秘訣」，弟子們雖知其優點，總不知道如何獲致，經師父一語「提醒」便不同了，既不用盲目摸索，茫無頭緒可尋，還收得事半功倍之效。家聲經過多年來「小心的揣摩」，一旦作「大膽的嘗試」，具此成績，總算站穩地位，我希望他繼續努力，以後多多演出薛氏名劇，發揚薛氏藝術，庶不負先師的期望：不只「半個薛覺先」，成為「全個薛覺先」。麥炳榮的探花郎，亦莊亦諧，戲味濃厚，薛氏生前也有說過：戲場不必爭多，演得精彩，一兩場便夠，炳榮就是深得其秘奧，和梁素琴〈相攸〉一場，委實好看。素琴的明月，也學得師母唐雪卿幾分，互逞詞鋒。素琴家居愛讀書及繪畫，書法很韶秀，自是貼切劇中人身份。羅艷卿的名妓花艷紅，演技當然追不上上海妹的老練，但她近來唱做藝術不斷進步，亦中規中矩，接着演出《胡不歸》也有優越的成績。半日安的四姐，使人滿意，從前廖俠懷以擅演這角色馳譽，半日安的貴婦造型有氣派，演技並不比俠懷遜色，家聲〈認錯〉一幕，兩人俱流下真眼淚，戲假情真，相當感動人，鄰座有位觀眾說：他們觸景傷情，一個悼念亡妻（上海妹），

一個悼念先師（薛覺先）自不禁悲從中來了。

　　成多娜未組覺聲劇團之前，經已接二連三聘用家聲，在「麗聲」、「劍聲」各劇團的演出，都有優異成績，所以放心叫他擔綱主演薛氏名劇，而家聲師事薛氏，是由我居間介紹的，我自然特別注意他能否勝任愉快，雖然我平時默察他的造詣，已和「棠嫂」③一樣的「放心」，但這個責任到底嚴重，可以說是家聲錦繡前程的「轉捩點」。首夕入座欣賞，越看越感到安慰，越看越覺得興奮，「薛派」的文靜戲，家聲演來醞醞有味，唱工也學得「薛腔」神髓，懂得駛聲抖氣，深解「露字」工夫。呂大呂兄這位「冷眼旁觀客」，和好幾位文化界伶星界朋友，都嘖嘖稱讚，有點「喜出望外」。環顧目前後起文武生之中，演文靜戲能比得上家聲的扮相台型，加上他的「打北派」武工，手腳俐落，戲路廣闊，尚未找到第二個。還有，「正牌薛迷」的賴一峰兄，差不多薛氏所演過的任何一套名劇，俱有寓目，兼且欣賞二三次以上的，他亦承認家聲演《花染狀元紅》，學得薛氏好幾成工夫，忒是難能可貴。「薛派薪傳弟子」林家聲，經過多年來的苦心孤詣，總算不辜負「薛迷」的期望，踏進成功階段，似錦前程，使我這個「介紹人」，熱心維護粵劇的一份子，也感到十二分的安慰。

③　「棠嫂」，即前文提及的成多娜，她的丈夫是名伶陳燕棠。

白雪仙示範《牡丹亭》

　　少時讀湯玉茗《牡丹亭》，真是好句如珠，例如「如花美眷，似水流年」……等句，迴環諷誦，興味盎然，有時一兩句「念白」，亦使人解頤，如〈塾鬧〉一折的「酒是先生饌，女為君子儒」，將四子[①]句「有酒食先生饌」的「食」字諧音改「是」字，「女為君子儒」的「女」字，原與「汝」字通，作「你」字解，此處作婦女之「女」字，顯出杜麗娘是「女學生」，而這位老師則「唯酒食是議」，天造地設，巧不可階。至於《牡丹亭》搬上舞台，我只看過梅蘭芳演《春香鬧學》（梅郎初度南來，演於太平戲院）；粵劇《牡丹亭夢魂相會》是肖麗湘和小生聰的首本戲，可惜「予生也晚」，未有機會欣賞，嗣後繼演者竟無其人（觀劇之夕，適與大呂兄鄰座，談起薛覺先生平，以擅演賈寶玉、張君瑞馳譽梨園，何以沒有人想到柳夢梅這一角給他做，頗覺訝異）。估不到在粵劇水準日趨低潮之今日，白雪仙鼓起最大的勇氣，改編一齣純文藝劇本給我們欣賞，可以彌補其先師（薛覺先）的遺憾，製作的認真，忠實於藝術，絲毫不肯苟

[①]　四書（論、孟、學、庸），又稱四子書。

且的精神，亦有乃師遺風，我心裏很覺得安慰，因為我是目擊她從遊覺先的一位「世叔輩」，很佩服她近年來奮鬥的精神，和長足的進展，《牡丹亭》[2]可算是她的一部代表作。任劍輝的柳夢梅，也同樣表演成功，與梁山伯有異曲同工之妙。唐滌生兄的詞曲，文藝氣氛很濃厚，為近年來粵劇罕見的傑構，近來滌生兄的劇作工夫，突飛猛晉，文學上和藝術上的修養，亦達至巔峰狀態，使我表示衷心的敬佩。

在白雪仙領導下的「仙鳳鳴」，每屆俱以嶄新姿態出現，以《琵琶記》、《販馬記》、《紅樓夢》奠下穩固基礎，接着有《牡丹亭驚夢》、《蝶影紅梨記》及最近的《帝女花》，可謂含英咀華，集元曲的大成。本來元曲是我國的戲劇寶藏，資料豐富，初時頗怪詫何以沒有人「發掘」？後來回心一想，改編這等純文藝性的戲曲，確有種種困難，第一要藝員本身，具有相當文學和藝術的修養；第二要通力合作，例如花旦肯盡忠於藝術，但文武生卻喜歡「爆肚」，或者男丑扯科諢，搶鏡頭，便破壞了整個戲劇的氣氛。此外如配景服裝，均須講究，不惜工本；每齣戲裏，不但要配角適當，連「跑龍套」和「宮女」都要整齊；每個人的面口，配合主角的表情。因為舞台劇是一種高度的綜合性藝術，包括了「七種藝術」——「音樂」、「舞蹈」、「詩歌」、「繪畫」、「雕刻」的特色，再進一步，連「第八藝術」的電影，亦兼收並蓄，如利用燈光，即其一例。在粵劇水準日

[2]　即《牡丹亭驚夢》。

趨低潮的今日，白雪仙鼓起最大的勇氣，和滌生兄陸續發掘寶藏，排除萬難，達至真善美境界，成功的主要因素，固然是她「以身作則」，同時亦「合作得人」，舉一個例：任劍輝對藝術的嚴肅認真態度，相得益彰！《帝女花》創賣座光榮紀錄，已起了「示範」作用，希望其他「巨型班」相率效尤，粵劇前途，其庶有豸乎。③

最後有一件事值得一提的：劇終時，全體藝員舉行「謝幕」儀式，表示尊重觀眾，打破往日戲人視觀眾為「羊牯」的惡習，我認為也有提倡之必要。

③ 「庶有豸乎」，指相關問題得到解決的意思。

後　記

　　羅澧銘先生的《顧曲談》初版於一九五八年一月，原書序文後大字註明「本書悼念薛覺先先生逝世一週年」。羅先生重情念舊，不忘故人，書中雖然沒有收錄與薛覺先直接有關的專篇，但悼念一代伶王的心意，依然具體，令人感動。

　　「五叔」薛覺先於一九五六年十月三十一日逝世，算起來已過了一個甲子；羅先生一九六八年下世，亦已過了半個世紀。今天重刊《顧曲談》，若說藉此同時紀念兩位前輩，不單合理，而且應該。只是世間沒有一件事或一個決定可以盡如人意，旁人到底如何理解或如何評價，無法管也不必管。反正都年過五十了，好處是臉皮厚記性差，做事但求無愧於心便好。

　　一甲子與半世紀，真是彈指間事而已，前塵影事，端賴文字，得以流傳。每個年代總有像羅先生一樣的有心人，一字一句把所見所感都寫下來，發表，出版。每個年代亦總有幾個好事者幫閒人，願意為人作嫁，重編再版一些個人認為有價值的好書。羅先生五十年代在《星島晚報》撰寫專欄「顧曲談」，專欄的刊頭是在曲線雲紋背景上加繪一把琵琶，那該是江州司馬潯陽韻事的典故 —— 在暗示「顧曲」之餘，亦多添一層「知音」或「共鳴」的含意。

<div align="right">

朱少璋

記於香港浸會大學東樓

</div>